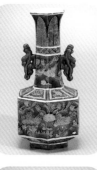
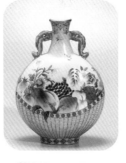
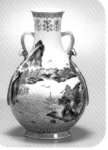
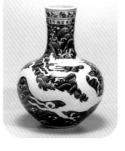
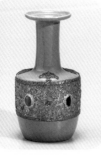

鄭博章——著

婦產科鄭博章醫師
近20年陶瓷收藏回顧

當醫生愛上了古玩

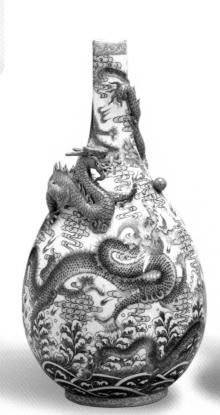
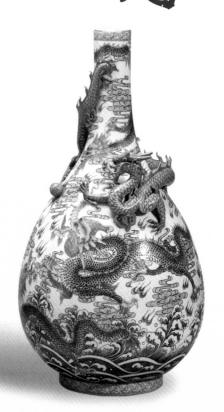

作者簡介

THE ANDY WARHOL MUSEUM

鄭 博 章

婦產科專科醫師，台灣婦產科醫學會會員。
1976年開始行醫至2012年，棄醫學而專心收藏中
國陶瓷。自此抱著「我非生而知之者，好古，敏以
求知者也。」之精神，足跡遍及世界各大博物館及
古玩市場，跋山涉水，海內外尋奇探寶近二十年，
並以追求稀、真、精、美為終極目標。

作者參觀河南寶封清涼寺汝官窯遺址

作者參觀河南寶封清涼寺汝官窯遺址

Nelson & Atkin museum 的陶瓷館 U.S.A.

美國 OHIO 州的克里夫蘭 museum
右下方就是汝窯和官窯洗

美國密蘇里州 Kansas City 的 Nelson & Atkin museum

美國密蘇里州Kansas City 的 Nelson & Atkin museum

美國密蘇里州首府聖路易著名的拱門

目　　錄

作者的話：An Obstetrician's retrospect of his private
　　　　　Chinese porcelain collections since 2005
　　　　　（一位婦產科醫師近 20 年來陶瓷收藏的回顧）

1. 北宋　汝窯天藍釉紙槌瓶（奉華款）(1086-1106)4
2. 南宋　官窯粉青雙貫耳六角瓶 (1127-1279)（修內司款）................6
3. 南宋　官窯粉青雙貫耳觚 (1127-1279)8
4. 宋或元　哥窯象耳環琮式瓶10
5. 宋 / 元　哥窯長頸弦紋瓶14
6. 宋 / 金　鈞窯紫紅斑泡沫碗16
7. 金　鈞窯天青紫斑雙耳瓶18
8. 宋 / 金　鈞窯天藍葡萄紫三足鼓釘洗20
9. 宋 / 元　鈞窯天青紫斑釉雙系罐21
10. 宋　鈞窯葡萄紫八瓣花口碗22
11. 北宋　鈞窯葡萄紫出戟尊24
12. 北宋　定窯白釉刻花玉壺春瓶一對26
　　　　（官）和（易定）款 (960-1127)26
13. 北宋　定窯白釉孩兒枕 (960-1127)28
14. 北宋 / 金　定窯六瓣葵花口刻花碗（長壽酒）................30
15. 宋　定窯白釉印花鑲口碗32
16. 宋　定窯劃花鑲金口盤33
17. 宋　定窯刻花龍頭流口執壺34
18. 北宋 / 金　磁州窯刻花綠釉雙龍耳瓶36
19. 宋　磁州窯黑釉褐彩花葉紋梅瓶38
20. 宋　吉州窯黑釉玳瑁斑點執壺39

21. 北宋　磁州窯珍珠地刻划花花鳥鸚鵡紋大罐 (960-1127)40

22. 北宋　磁州窯黑釉划花 "醉鄉酒海" 梅瓶 (960-1127)42

23. 北宋　磁州窯黑地剔花花卉兔紋罐 (960-1127)46

24. 北宋　磁州窯陰刻銘文梅瓶48

25. 北宋　耀州窯青釉纏枝花卉兔紋折沿盤50

26. 宋　耀州窯青釉刻花渣斗51

27. 宋　耀州窯青釉刻花纏枝花紋玉壺春瓶52

28. 宋　耀州窯青釉刻花纏技牡丹紋玉壺春瓶53

29. 元　綠釉黑花雲龍紋四繫蓋罐 (1279-1368)54

30. 元　孔雀綠描金牡丹孔雀紋四繫蓋罐 (1279-1368)56

31. 元　釉里紅八寶雲龍紋提梁壺 (1279-1368)58

32. 元　孔雀綠描金開光四季花卉紋八棱帶蓋梅瓶 (1279-1368)60

33. 明洪武　青花纏枝蓮紋龍柄鳳嘴執壺 (1368-1398)62

34. 明宣德　黃地釉裡紅雲龍紋扁瓶 (1426-1435)64

35. 明宣德　寶石紅釉盤 (1426-1435)66

36. 明宣德　寶石紅三魚紋高足杯 (1426-1435)68

37. 明宣德　青花海水龍紋天球瓶 (1426-1435)70

38. 明宣德　青花 "鴛鴦蓮池紋" 蓋罐 (1426-1435)72

39. 明宣德　洒藍地雲鶴紋葫蘆瓶 (1426-1435)74

40. 明宣德　青花纏枝牡丹紋大口梅瓶 (1426-1435)75

41. 明宣德　寶石藍三魚紋仰鐘式碗 (1426-1435)76

42. 明成化　青花嬰戲圖薄胎瓜棱碗 (1465-1487)77

43. 明成化　斗彩雞蟋蟀罐 (1465-1487)78

44. 明成化　青花團龍鳳紋瓜棱帶蓋葫蘆瓶一對 (1465-1487)80

45. 明成化　青花葵花紋宮碗 (1465-1487)82

46．明成化　青花海水雲龍紋長頸瓶（1465-1487）⋯⋯⋯⋯⋯⋯84

47．明成化　青花萊菔紋暖碗（1465-1487）⋯⋯⋯⋯⋯⋯⋯86

48．明弘治　黃地法華釉龍鳳紋高足杯（1488-1505）⋯⋯⋯⋯88

49．明正德　素三彩法華鴛鴦蓮池紋六角雙耳瓶（1506-1521）⋯⋯90

50．明嘉靖　斗彩纏枝如意雲紋蒜頭瓶（1522-1566）⋯⋯⋯⋯92

51．明萬曆　青花嬰戲紋罐（1573-1620）⋯⋯⋯⋯⋯⋯⋯94

52．明萬曆　五彩龍鳳人物紋高足碗（1573-1620）⋯⋯⋯⋯96

53．明萬曆　五彩龍鳳紋梅瓶　一對（1573-1620）⋯⋯⋯⋯98

54．明崇禎　青花蕭何月下追韓信圖筒瓶（1628-1644）⋯⋯⋯100

55．明崇禎　青花仕女圖筒瓶（1628-1644）⋯⋯⋯⋯⋯⋯102

56．清順治　青花荷蓮鷺鷥紋花觚（1644-1661）⋯⋯⋯⋯104

57．清順治　青花麒麟蕉葉紋筒瓶（1644-1661）⋯⋯⋯⋯106

58．清順治　青花博古紋花觚（1644-1661）⋯⋯⋯⋯⋯⋯108

59．清康熙　綠郎窯青花三瑞獸紋缸（1662-1722）⋯⋯⋯⋯110

60．清康熙　青花仕女圖觀音尊（1662-1722）⋯⋯⋯⋯⋯112

61．清康熙　青花人物"跪地封侯"紋觀音尊（1662-1722）⋯⋯114

62．清康熙　青花銅雀台前比武圖棒追瓶（1662-1722）⋯⋯⋯116

63．清康熙　五彩雉雞牡丹洞石花草樹木紋象腿瓶（1662-1722）⋯118

64．清康熙　青花地白纏枝蓮紋花觚（1662-1722）⋯⋯⋯⋯120

65．清康熙　青花"三顧茅蘆"紋棒追瓶（1662-1722）⋯⋯⋯122

66．清康熙　青花開光人物紋天球瓶（1662-1722）⋯⋯⋯⋯123

67．清康熙　郎窯紅膽瓶（1662-1722）⋯⋯⋯⋯⋯⋯⋯124

68．清雍正　青花鳳紋罐（1723-1735）⋯⋯⋯⋯⋯⋯⋯125

69．清雍正　琺瑯彩三多紋雙耳抱月瓶（1723-1735）⋯⋯⋯126

70．清雍正　青花將軍瑞獸紋棒槌瓶（1723-1735）⋯⋯⋯⋯128

71. 清雍正　寶石紅釉玉壺春瓶 (1723-1735)130

72. 清雍正　胭脂紅釉高足杯一對 (1723-1735)132

73. 清雍正　胭脂紅釉小酒杯一對 (1723-1735)132

74. 清雍正　檸檬黃釉高足杯一對 (1723-1735)133

75. 清雍正　鬥彩勾蓮紋貫耳瓶一對 (1723-1735)134

76. 清雍正　鬥彩蓮花紋蓋罐 (1723-1735)136

77. 清乾隆　粉彩胭脂紅釉五龍戲珠海水紋膽瓶一對138

78. 清乾隆　粉彩 "江山萬代" 如意耳琵琶尊 (1736-1795)140

79. 清乾隆　爐鈞釉描金舞馬銜杯紋皮囊壺 (1736-1795)142

80. 清乾隆　青花海星形折枝四季花卉紋香爐 (1736-1795)145

81. 清乾隆　粉彩描金珍珠地博古紋雙螭龍耳抱月瓶 (1736-1795) 146

82. 清乾隆　天藍釉葫蘆瓶 (1736-1795)148

83. 清嘉慶　詩文碗 (1796-1820)149

84. 清道光　青花庭院嬰戲紋貫耳瓶 (1821-1850)150

85. 清咸豐　黃地白立粉堆花（法華）花鳥紋賞瓶 (1851-1861)152

86. 清咸豐　青花開光人物花卉紋大海碗 (1851-1861)153

87. 清咸豐　粉彩福壽花卉蝴蝶紋長頸瓶 (1851-1861)154

88. 清光緒　粉彩獅子戲球紋長頸瓶 (1875-1908)156

89. 清宣統　粉彩描金百蝶花卉紋賞瓶 (1909-1911)158

90. 民國　珠山八友鄧碧珊 (1874-1930) 魚藻紋筆筒160

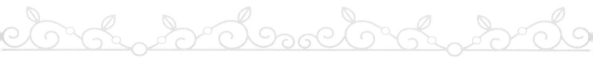

唐 賈島（779 ～ 843）《劍客詩》

「十年磨一劍，霜刃未曾試。今日把示君，誰有不平事？」

我的收藏歷史

　　記得我第一次買瓷器時大概是在 2005 年（民國 94 年），當時因為初到台南行醫，又剛買了新的房子，看到客廳空空蕩蕩，就心想可以擺一些藝術品作裝飾，而且住家又離當時台南玉市（位于臨安路上）非常近，因此就常常利用午休時候去逛玉市，從此就誤打誤撞的走入收藏這條不歸路上。剛開始什麼都不懂看到一支漂亮的瓶子，便問店家「這是什麼」？他答：「那叫青花」，問：什麼時候的？，答：看瓶子底部有寫著朝代的名稱哩！"大清乾隆年製"嗯不錯，就這樣就成交了我人生所買的第一支陶瓷，最後當然確是贋品啦，哈！因為我幾乎只要有玉市開放的時間，我都會去參觀、瀏覽，所以認識了不少的同好前輩，在我好學不倦，虛心求教之下終于買到了第一支真品即清順治青花博古紋花觚，同時也買到了第一本有關古董的書籍。即北京故宮博物院編著的"清順治康熙朝青花瓷"。從此也才知道玩古董是可以從書本上求學問的。此後在我的勵精求進，努力不懈之精神下，我的古玩知識才從"初極狹，才通人"而達到"豁然開朗"之境界。當然以我的財力，想要在拍賣場上和那些有錢的企業家（entrepreneurs）爭奪國寶，那是有如雞蛋碰石頭般的不可能。所以我只好勤作功課到處參觀世界各大博物館裡所藏的那些國寶來增加我的鑑定知識，提高我的眼力。然後本著"錢要花在刀口"上，加上我的討價還價之功力（negotiation）在有限的財力之下，且只進不出（當然腳貨例外），才能達到今日之小小規模。在收藏的生涯當中，

如果你一生能碰到一件珍罕品很可能就是一筆可以安身立命的財富。如何讓收藏呈現斂財的功能？"捂寶"是極有效的手段。"捂"不僅讓守望者有時間去研究發現，更讓守望者有充足的時間去面對機遇。而盛世興文化勢必導致藝術品大幅度水漲船高，以及無數的機遇出現。東漢王充曾説過：「涉淺水者見蝦，其頗深者察魚鱉，其尤甚者觀蛟龍」。收藏也一樣，一切隨遇而安，量力而為。到底能成就些什麼，Who knows？只能盡人事，聽天命而已。至於你所買到的東西，值不值呢？答案是"高興就值"。

我們知道要成就藝術事業，聰明才智固然重要，但關鍵還是一路走來一步一腳印的執著，無論收藏家或藝術家，在這行業裡沒有窮極一生執著的抱負是不可能有成就的，所以收藏這一行，要算其有多大之成就，應該是在他蓋棺論定的那一天才知道。我的收藏本著"只求其真且精，絕不貪多求全，也不附庸風雅，更不唯利是圖"之原則，日以繼夜，點點滴滴，當然其中有血有淚之過程，歷經艱辛萬苦，而後才得到夢寐以求之寶貝時的欣喜若狂，如人飲水，冷暖自知，實不值為外人道也。我們都知道在古玩市場所憑藉的不外乎是 1. 學識眼力 2. 膽量財力 3. 智慧謀略 4. 門路信息。以上四種缺一不可。在古玩行裡多的是有錢的沒眼力，有眼力的卻沒錢，等到你有錢又有眼力的時候又缺少膽量不敢輕易下手，再等到你有錢，有眼力又有膽量的時候，哇！東西沒有了。所以該出手的時候還是要出手，否則會後悔終生。當你買到"打眼"之貨時，沒關係，金錢上的損失，卻能讓你得到許多寶貴之經驗，所謂"吃一塹，長一智"。可是當你漏掉一件寶物時，卻是有如跌入萬丈深淵般的永不復生。稀、真、精、美是每位收藏者都想追求之目標，但是這事談何容易，因為古玩市場裡是個人和千軍萬馬在作戰，不光榮犧牲，就已經很了不起了，你還要求他毫髮無傷，那簡直是"天方夜譚"極不可能之事情。本人在此整理出一些個人收藏之精品（姑且稱之）來跟諸位見面，正如美國著名收藏家

史樂思 (Eskiel Schloss) 所說的「在收藏家的生命中，總會到達一個時間，計算在漫長過程中所成就是什麼？對我們來說這正是讓我們把所收藏的一些重要代表作離開我們而去榮耀它們自己的時刻」。因此我就把收藏已久的這些瓷器珍玩，拭去最後的灰塵，讓它們重新發出光芒。因為這些珍玩放在家裡就是些死東西，那天它們能派上用場了，那才是真的活寶貝。它們的光芒不是來自於我的文章解說，而是來自於它們本身之實力。常言說的好：「不管你當初買的是什麼東西，多少錢買的，甚至於在那裡向何人買的，那都已經不重要了，只要它是國寶，總有一天是會被別人認出的。」我希望我此舉亦能達到拋磚於同行，就教于同好之作用。謝謝各位。

A dream that can be completely realized is not worth dreaming. The higher the dream, the more its difficult to realize fully. But we should not say since this is true, that "We should dream only of easily attained ideals. A man will have his own defeats when he pursues the unattainable. But his struggles is his successes.

你做你的夢，我做我的夢，同樣是收藏，同樣是做夢，但卻是有"天壤之別"。一個是夢想成真，一個是夢想破滅。究其原因與權力無關、與地位、金錢和老少都無關，但是卻與你的理念和眼力有關。"眼力"是什麼呢？ "眼力"就是你的收藏知識、經驗和市場訊息瞬間的結合。

"一直種田的那叫農民，當過縣長後再去種田的才是陶淵明"。一味的去收藏而不去做研究的，那只是藏品的保管者，既有真藏又有學問的人，才算是真正的收藏家。所以在此希望各位先進、前輩和收藏同好者，大家彼此之間互切互磋，各自努力以期有朝一日能從見蝦，而後察魚鱉，進而達到"觀蛟龍"之最高境界。

1. 北宋　汝窯天藍釉紙槌瓶（奉華款）(1086-1106)

高 22cm　口徑 8cm　足徑 9cm

A Ru ware mallet vase

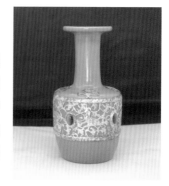

其釉色晶瑩滋潤，開不甚規則之細小紋片迎光照射釉面閃出的紅色光澤，及 5 個芝麻掙釘露出的香灰胎，無不顯示出宋代汝窯的重要特徵。口沿和器邊緣釉薄處呈現泛黃色彩，更重要的是在高倍放大鏡下看則瑪瑙結晶體呈現出珍珠般的亮點，寥若晨星十分漂亮。

宋周輝（1126-1198）清波雜志："汝窯宮中禁燒，內有瑪瑙為釉，惟供御揀退，方許出賣，近猶難得"。

This precious ceramic ware, with a glaze contain agate had been forbidden outside the palace, only those pieces rejected by the court were circulated, make the ware particularly difficult to obtain. They fully glazed the mallet vase before firing it on a support five prongs that have left just 5 tiny unglazed "sesame seed marks" a depressed circular area on the base.

汝窯是個夾生胎，沒燒熟，因胎體含氧化鋁 ALO 達 27%-33% 必須要到 1300℃才算燒熟。但是汝窯都必須要在 1180℃ -1220℃之間才能燒出最漂亮的天青色汝瓷，因此若溫度 >1250℃則過燒 ,1220℃ -1250℃稍過燒 ,1180℃ -1220℃正燒 ,<1180℃欠燒

奉華堂乃宋高宗內侍劉夫人所居之地。高宗所得珍秘悉令掌之。用此印鈐識，然非極品不輕用也。奉華銘文的器物大約在紹興 24 年（1154 年）以後刻的。至遲不會晚於淳熙 14 年（1187 年）因劉貴妃和宋高宗都死于此年。汝窯一般以"天青為貴，粉青為上，天藍彌足珍貴"此瓶釉色偏向天藍，故顯得更高貴。

寫到這裡，各位一定很想知道，這支汝窯我當時是多少錢買的？說實在的我自己亦不知道，因為依稀記得當時是5-6支瓷器一起買的，即所謂的"Package selling"（包裹買賣），總數不會超過我一星期之所得。不過那時我有問老闆，這支汝窯是真的還是假的？他答曰"我跟你說真的，你又不信。如果是假的，那你買它回去作甚麼？"人生不也是如此嗎？"人生一世曇花現，盡在虛無漂渺中"所謂"真真假假，假假真真"又何必一定要那麼較真呢？不是嗎？

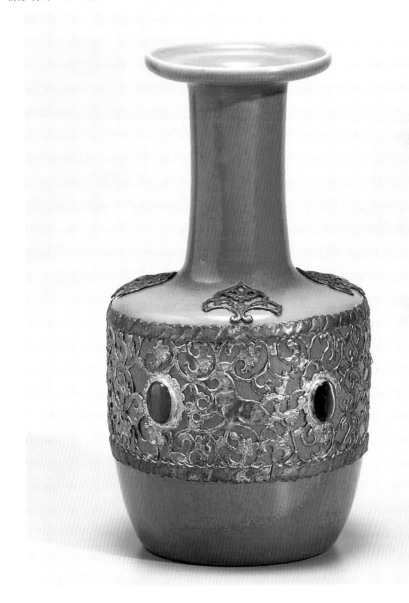

2.南宋　官窯粉青雙貫耳六角瓶 (1127-1279)(修內司款)

高 23cm　口徑 7x10cm　足徑 7.5x10cm

a hexagonal Guan ware. Seal mark (Xiuneisi) 修內司 elegantly potted, of hexagonal form rising from a splayed foot to angled shoulders, sweeps up to a waisted neck, set with a pair of tubular lug handles, subtly draining to a pale greyish shade along the vertical ridges, Save for the footing left unglazed and dressed in a dark brown color.（紫口鐵足）

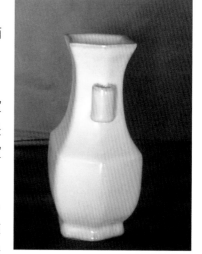

宋　葉寘"坦齋筆衡"：「中興渡江，有邵成章提舉後苑，號邵局，襲故京遺制，置窯於修內司，造青器，名內窯。」

宋朝人顧文荐在"負喧雜錄"有提到"宣政間，京師自置窯燒造，名曰官窯"這是北宋官窯一名的由來，宣政間指政和→宣和（1111→1125）這 15 年間。

宮廷陳設器，敞口、粗頸、扁腹、高圈足。頸部兩側貼二筒形耳，通體施粉青釉肥厚瑩潤，開米黃色碎片。瓶口及棱角轉折處，釉層較薄，呈現淺紫色胎，底無釉，露出深色胎骨。此瓶無論胎、釉型等方面，均呈現莊重古樸的式樣，在官窯傳世品中罕見。

腹中並有唐詩人賈島（779-843）之詩"二句三年得，一吟雙淚流，知音如不賞，歸臥故山秋"以金色描寫，字體清秀端正，極其珍貴。

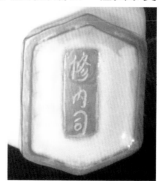

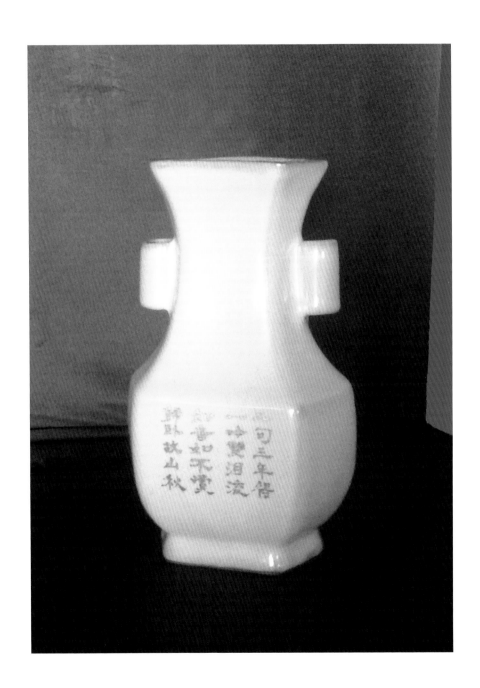

3. 南宋　官窯粉青雙貫耳觚 (1127-1279)

高 16cm　口徑 11cm　足徑 6cm

Southern Song Dynasty Vase in the form of a bronze"Ku"with two tubular handles in sky blue glaze, Kuan ware.

宋代從宮廷到民間，仿古之風盛行，此觚即仿青銅酒器。大喇叭口，長頸下收，筒形圓腹矮圈足略外撇。器身附 2 個貫耳，雙手飲酒時可作兩把手。通體施粉青釉，釉面溫潤勻淨，器身內外均開不規則之鱔血紋片，十分悅目。

此觚造型新穎獨特，在宋官窯傳世品中極為罕見。

明曹昭"格古要論"："官窯器，宋修內司燒者，土脈細潤，色青帶粉紅，濃淡不一。有蟹爪紋紫口鐵足，色好者與汝窯相類，有黑土者謂之烏泥

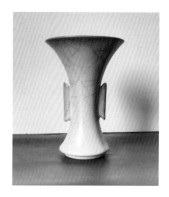

窯。偽者皆龍泉，所燒者無紋路"，南宋官窯，胎土細潤，釉薄處胎骨色深帶有紫色（紫口），而在無釉露胎處，則色深如鐵。但胎內為青灰色，並非烏泥所造。若胎面和胎內均黑者，皆後來龍泉窯所仿。二者之區別為官窯之釉面一定會有裂紋，有些會造成冰裂紋，但是龍泉窯多半無開片，即使有，裂得較碎是有的，但決無冰裂紋。

器小而開大片或器大而開小片的瓷器，都是非常珍貴的。開片有二種 1. 自然開片 2. 人為開片。自然開片是因為年代久遠而釉質漸漸分裂而形成片紋，所以浮於釉表，不及胎骨，若隱若現。人為開片則是燒製時配上藥料燒成的，深入胎骨，邊緣分明。古代瓷器以瓷釉是否具有玉質感成為判斷瓷器優劣的主要標準，玉質感愈強，價值就愈高。古代五大名窯及龍泉以

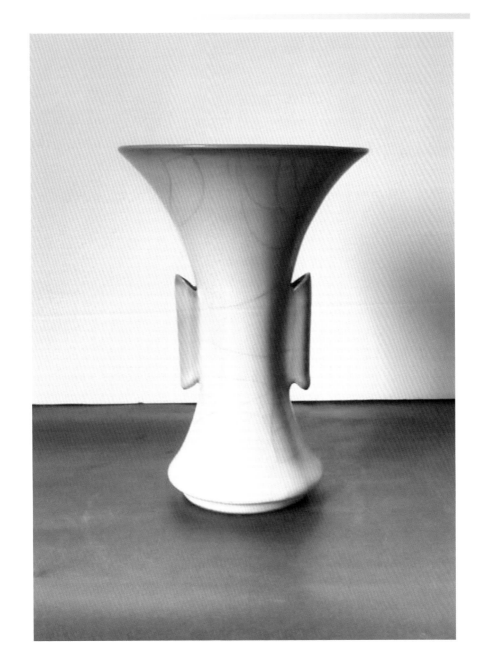

及燒青白瓷之景德鎮窯等都是在這種審美觀的制約下燒成的。甚至將釉開片之缺陷也與文人士大夫的"寧為玉碎,不為瓦全"的審美觀對應起來,而把它當成一種美。

4. 宋或元　哥窯象耳環琮式瓶

高 22.5cm　口徑 9cm　足徑 9.5cm

哥窯窯址迄今還沒發現，明清文獻中均指為浙江龍泉縣，並說其特徵為"其色皆青，濃淡不一，其足皆鐵色亦濃淡不一。哥窯多斷紋，號曰百圾碎"元人孔齊"至正直記"（西元 1355 年）「乙未冬在杭州時，市哥哥洞窯者一香鼎，質細雖新，其色瑩潤如舊造，識者猶疑之，會荊溪王德翁亦云，近日哥哥窯絕類古官窯，不可不細辨也。」"近日"

當指元代，可以證明元代後期哥窯仍有燒造。哥窯之開片是因為胎釉膨脹係數的不同而造成釉層開裂，但釉層愈薄，則裂紋愈細，而釉層愈厚，則開片愈大。

到宣德時，成書於宣德三年（西元 1428 年）的"宣德鼎彝譜"乙書其中有"內庫所藏柴、汝、官、哥、鈞、定、各窯器皿，款式典雅者…等等記載。"正式將"哥窯"排入宋官窯之後，列為名品來看待。

哥窯釉中氣泡密集，顯微鏡下如同聚沫攢珠，垂釉多在口邊稍下處形成高凸的環形帶，是為哥窯之一絕。除了官窯外，後世各窯口及歷代仿宋哥窯均無此現象。

哥窯制作精細，器物多施釉到底，僅圈足端無釉。一般採用墊餅墊燒技術，亦有少數器物採用滿釉支燒。哥窯另一特徵是器物圈足不大規整，器壁看似平滑，但手摸有不平感。圈足端面較平整，但不寬。此外哥窯器因釉厚常有縮釉現象，這雖是個缺點，但也是鑑別哥窯真偽的重要特徵。

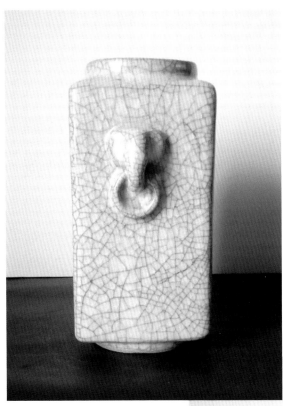

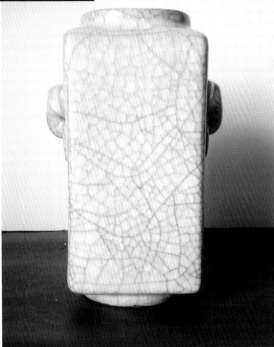

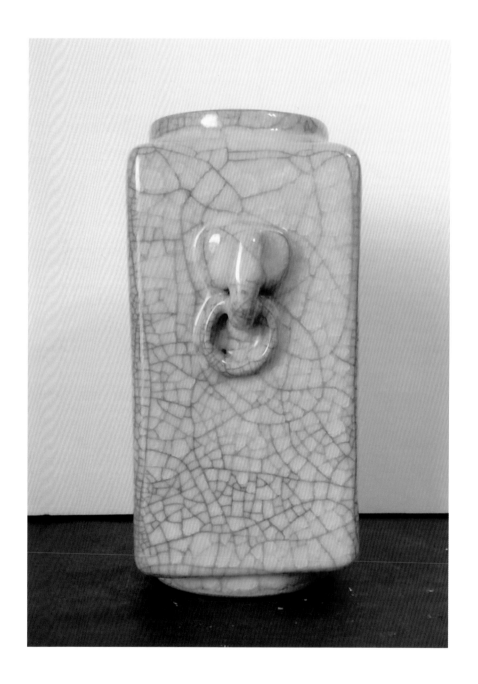

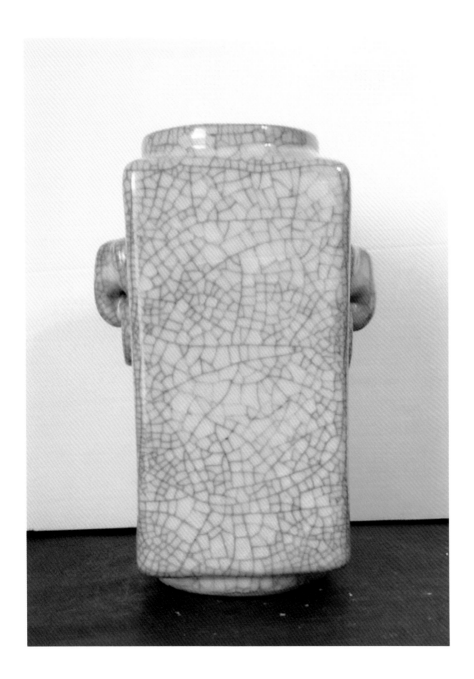

5. 宋 / 元　哥窯長頸弦紋瓶

高 20cm　　口徑 4cm　　足徑 6cm

蓮蓬口，直頸，頸部有一弦紋，垂腹，
圈足。

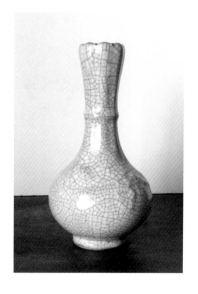

此瓶，瓶身滿佈"金絲鐵線紋"縱橫交
錯，極為漂亮，瓶口有許多縮釉的黑色
漏胎洞，腹部更有一條凸出龍紋，用手
撫摸則呈現凹凸不平的感覺。底刷醬色
之護胎釉。底部呈現寬窄不等的不規則
狀，此亦為哥窯之特徵。

哥窯器物的胎較為複雜，從胎質上看有
泛灰、淺灰、深灰（黑胎）等灰胎，這
類灰胎器在傳世哥窯中數目最多，其胎
質較堅細叩之聲音悅耳。另有泛黃，土
黃等黃胎，這類胎質較為疏鬆。不論何
種胎質，其胎體都比汝窯和官窯厚實，
其釉比汝釉厚，但卻比官釉要薄。另外
其釉面厚薄不均勻，多有縮釉斑和棕
眼。哥窯之開片呈黑黃二色，黑色開大
片，黃色開小片，因此又有"金絲鐵線"
之美稱。景德鎮仿哥窯胎為白色，與傳
世哥窯的黑胎不同，因此不可能有真正
的"紫口鐵足"而是在口和足部位塗上
一層醬色，充作"紫口鐵足"真偽之間，
不難分辨。

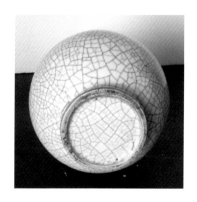

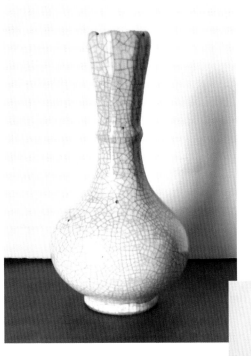

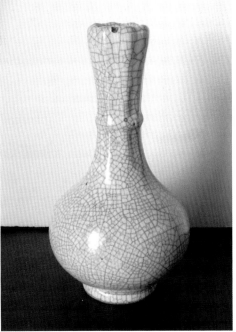

6.宋 / 金　鈞窯紫紅斑泡沫碗

高 10cm　口徑 21.5cm　底 6cm

A purple-splashed junyao "Bubble Bowl"

此碗尺寸較一般的泡沫碗還大許多，碗敞口，口沿呈淡黃色，器身為天
青色且內外均充滿氣泡，故稱 "泡沫碗"。碗中央有一小塊如葉子般之
紫斑，亦有少許之棕眼。泡沫碗平常由肉眼即可見到許多泡沫，但是如
以溼毛巾擦拭後泡沫即消失，等到水分乾掉後再重見泡沫，十分神奇。

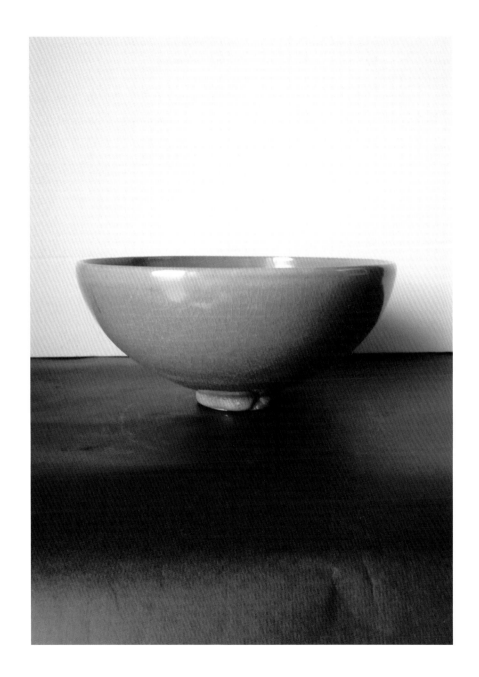

7. 金　鈞窯天青紫斑雙耳瓶

高 20.5cm　口徑 3cm　底 4.3cm

A purple-splashed jun Vase. Jin Dynasty.

此瓶造型較奇特，直口，細頸，頸部有二個出戟耳，寬肩，肩以下漸收，全體施天青釉色，頸、肩和腹部以大片之紫斑覆蓋住，紅藍互相輝映，極為壯觀。施釉不到底且底足露胎並有旋紋，應為金代的鈞窯精品。

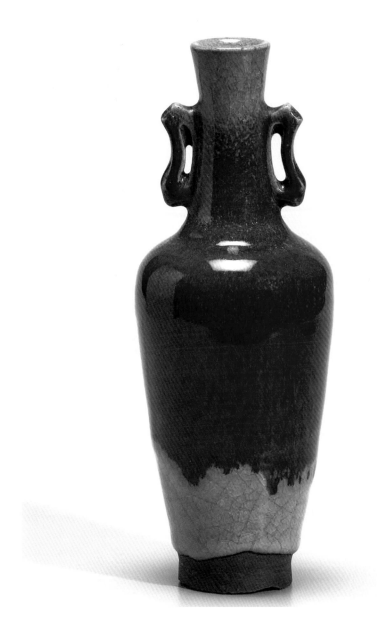

8. 宋 / 金　鈞窯天藍葡萄紫三足鼓釘洗

高 9cm　口徑 27cm　底 18cm

A Numbered purple-glazed Jun Yao Tripod Narcissus bowl.

斂圓口，淺腹，腹形如鼓，平底三雲頭形足。口沿腹壁各飾弦紋一道，
鼓腹飾鼓釘紋 2 周上緣 21 枚下緣 18 枚。胎骨厚重，釉彩裡外不一致，
器內天藍，器外為葡萄紫色，邊緣皆褐色邊。施釉至足底，釉汁濃稠。

器內隱約有蚯蚓走泥紋及無數的棕眼，外底塗褐色護胎釉，周圍有支燒
釘紋 15 枚，底刻 "一" 字表示此類中最大號者。

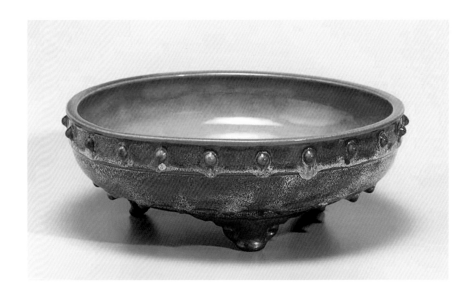

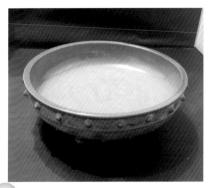

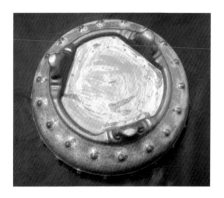

9.宋/元　鈞窯天青紫斑釉雙系罐

高 10cm　口徑 7.5cm　底 5cm

直口短頸，溜肩圓腹，帶雙系，胎色天青帶紫斑，釉色艷麗，釉層肥厚，足端內側削成斜坡，足底有一乳釘尖突。

10.宋 鈞窯葡萄紫八瓣花口碗

高 12cm 口徑 26cm 底 7.7cm

碗呈八瓣花口形,口沿邊凸起細稜一道。器型規整,線條分明。外施葡萄紫釉,器內施天藍釉,釉面出現深藍斑點與蚯蚓走泥紋。外壁由多層釉彩交融而出的葡萄紫流釉與蚯蚓走泥紋,宛如抽象之圖畫,稜邊皆呈褐色,施釉至足底,外底施芝麻醬色之護胎釉。

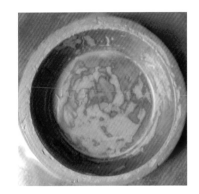

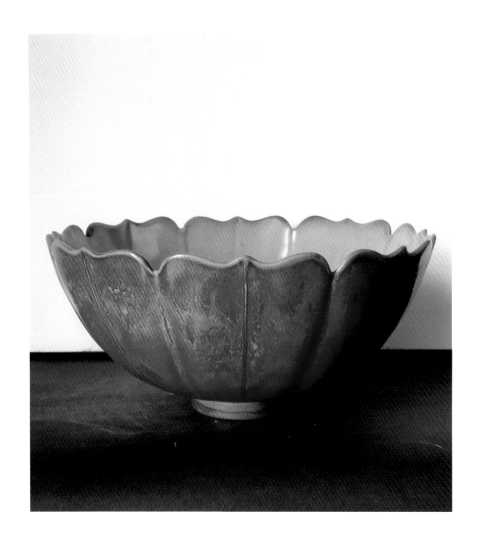

11. 北宋　鈞窯葡萄紫出戟尊

高 24cm　口徑 20.7cm　足徑 15cm

Junyao vase with grape-purple glaze

造型仿古銅尊，口沿外敞，喇叭狀長頸接鼓腹，足脛外撇而下，矮圈足器外頸，腹、足脛各裝飾突出的方棱四道，故稱為"出戟尊"。通體施葡萄紫釉，釉面瑩亮釉色深淺不一，淡彩處微現玫瑰紅色施釉至足際，口沿及出棱處皆呈土黃邊凹圓底處施芝麻醬釉，釉色明亮，足內有刻數字"三"足底緣塗褐色護胎釉。

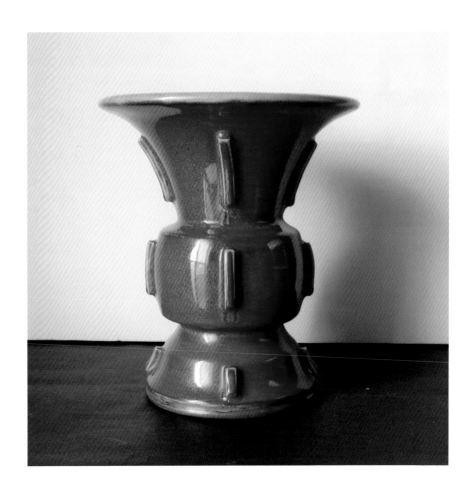

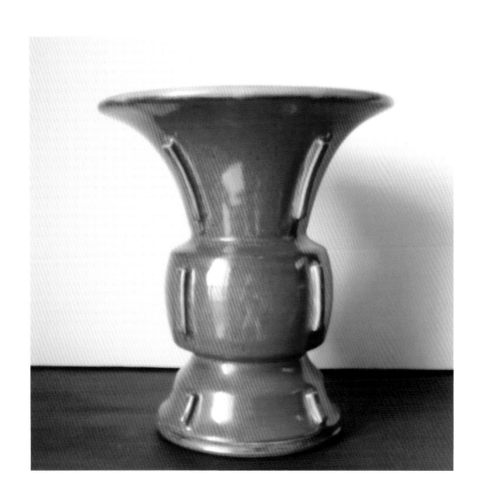

12.北宋　定窯白釉刻花玉壺春瓶一對

（官）和（易定）款 (960-1127)

高 28cm　口徑 8cm　足徑 9cm

定窯瓷器特別是供奉朝廷之器皿，其底部常見各種銘文，其中最多的是官和易定（定州曲陽）之意，新官、會稽、尚食局、尚藥局…等。銘文一般多是在施釉後再刻款字，爾后再入窯燒造，所以字雖下凹，但邊線圓潤。另一類銘文為宮廷玉工所刻，這些款字多與當時建築有關，如：奉華、慈福、聚秀、禁苑、德壽，這些銘文字痕較淺，邊線也不夠圓潤。

曹昭"格古要論"云："宋宣和、政和間窯最好，但難得成隊（對）者"。又云"有紫定色紫，有墨定色黑如漆，土具白，其價高于白定"。

定窯以白為常，紫為貴，黑為珍，金定更稀。

宋周密"志雅堂雜鈔"亦云"金花定碗用大蒜汁調金描畫，然後再入窯燒，永不復脫"。

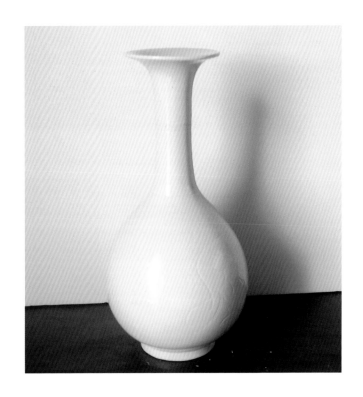

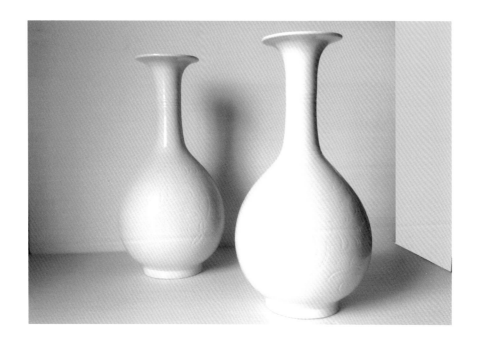

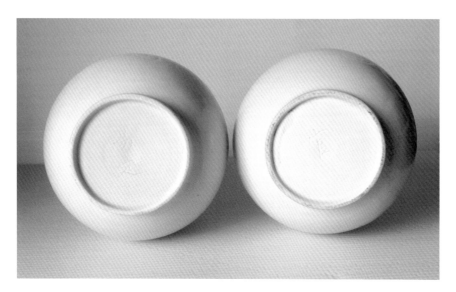

13. 北宋　定窯白釉孩兒枕 (960-1127)

高 13cm　口徑 22cm　足徑 18cm

此枕雕一男孩，側躺于床榻之上，在孩兒的右腰上豎一個荷葉狀之枕面，孩兒頭側臥于左臂之上，雙腳作交叉狀，面色活潑可愛，雙眼微閉，頭留兩撮頭髮，表現出宋代窯工卓越的瓷塑藝術。

定窯瓷器一部分為宮廷用瓷，一般不會流落民間，故墓中多出土普通生活用瓷。

定窯的釉和邢窯，鞏縣窯一樣是當地產的白雲石作為製釉的原料，與南方所使用之灰釉不同。它是一種長石釉，釉中之鈣 (Ca) 含量要低於邢窯和鞏縣窯，所以北宋定窯的釉色白中泛黃，釉層也較薄，極少開片，玻璃質感強。宋代定窯紋飾以刻、印為主。刻花線條流暢，瀟灑剛勁。同時刻、劃並用，先用刻刀刻出紋飾的外輪廓線，再於輪廓線旁劃一細線，而另一側斜削減地，形成一側雙線，另一側斜削的刻花特點，使圖案具有立體感。在花卉中還廣泛使用篦劃法，淺而細密的線條排列整齊，與輪廓線形成粗與細、深與淺、疏與密之對比，使主題紋飾更為凸出，收到很好的裝飾效果。

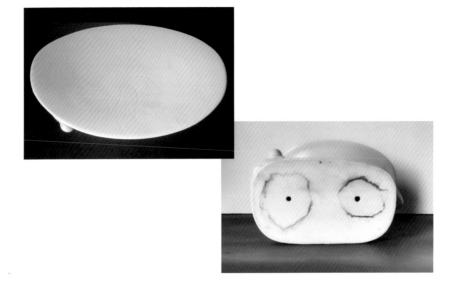

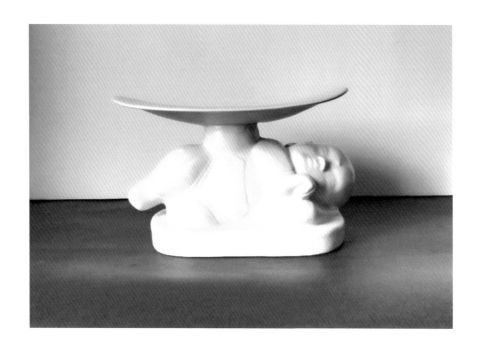

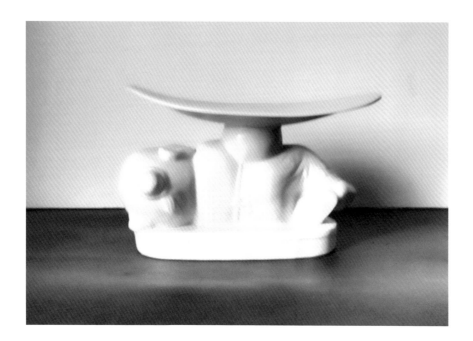

14. 北宋／金　定窯六瓣葵花口刻花碗（長壽酒）

高 6cm　口徑 20cm

Late northern Song Dynasty bowl incised flower and "long life wine"Characters, Ding Yao

定窯瓷器以器型端庄，釉色精美，紋飾灑脫而享有盛譽，故一些窯口竟相仿制，其結果是形成了以定窯為中心的定窯系。

定窯系的窯口有：

1. 山西平定窯
2. 山西盂縣窯
3. 山西介休窯
4. 四川彭縣瓷峰窯

使用紅彩書寫 "長壽酒" 的在定窯白瓷中極為少見。

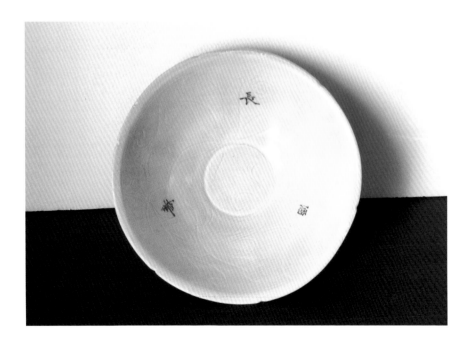

15.宋　定窯白釉印花鑲口碗

高 6.5cm　口徑 20cm　足徑 7cm

此碗造型規整，口沿鑲銀口，內壁印花裝飾纏枝花卉紋，文飾淡雅，手法細膩，花紋生動逼真連中心的花蕊亦表現均十分生動，寓意深厚，刻劃出古人對美好事物的喜愛，對幸福生活的向往之情。

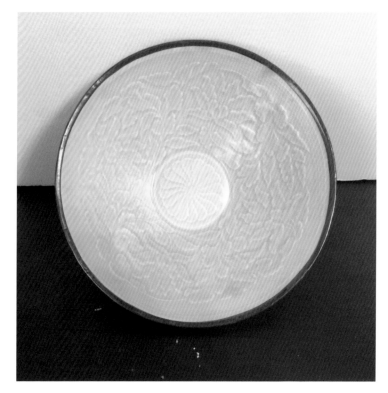

 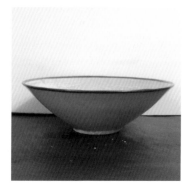

16.宋　定窯劃花鑲金口盤

高 5cm　口徑 22cm

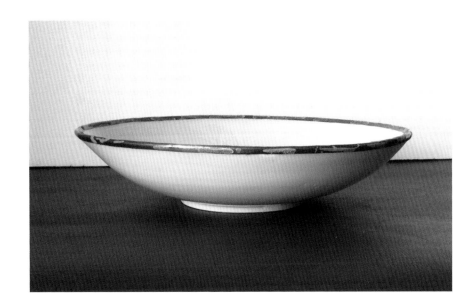

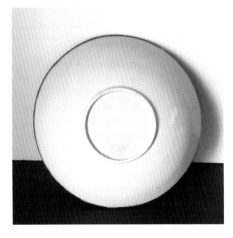

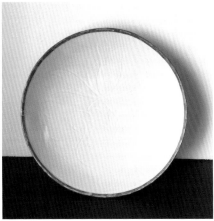

17. 宋　定窯刻花龍頭流口執壺

高 20cm　　口徑 8.5cm　　足徑 7.3cm

此壺盤口，束頸，底部內凹成圈足，執壺為宋代定窯生產的壺式之一，為小口短流鼓腹有執把或提梁。流則細長微曲。

腹部滿刻纏枝蓮紋，刻工細膩精湛，並有清晰的淚痕，乃定窯器中不可多得的精品。定窯釉汁黏滯，造成器物釉層厚薄不均，釉層中有一道道自上而下的流淌痕跡，外觀如淚痕，視之若有起伏，撫之則無不平。其色一般較底釉深，微微泛一點淺黃色。

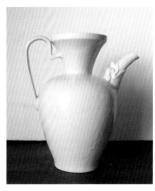

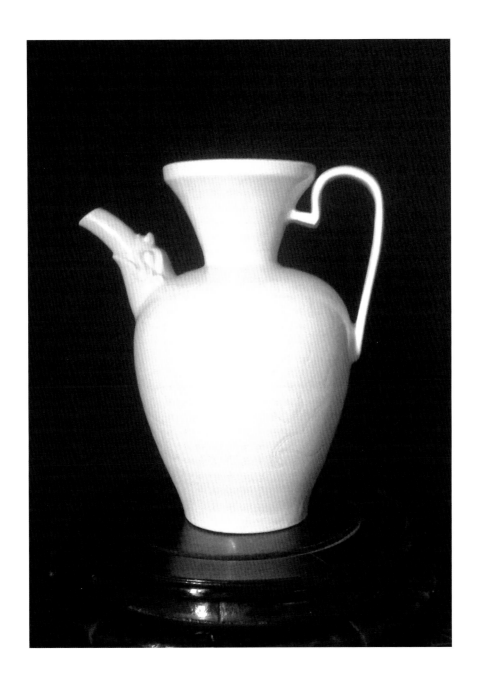

18. 北宋／金　磁州窯刻花綠釉雙龍耳瓶

高 35cm　口徑 6.5cm　足徑 7.5cm

A CIZHOU "Scraffiato" two dragon ear Vase

磁州窯始于晚唐時期，而到了宋代經過 100 多年的生產已進入了燒制的成熟期，當時最著名的汝官哥鈞定五大名窯，都已取得了卓越的成就，磁州窯與五大名窯相比鄰，在制瓷的技術上取長補短，兼收並蓄。它利用當地出產的高嶺土作原料，這種土品質不高，結構疏鬆，顆粒較粗，常出現未燒透的空隙和黑斑，因此窯工們取長補短，粗瓷細作利用白色化妝土加在胎體上，以遮其醜。而且在瓷器的圈足和底部有意露出胎體，使其與施釉的部分形成反差，體現出純樸又粗獷之作風。

有關磁州窯之記載，最早見于明初曹昭（明仲）的格古要論 "古磁器出河南彰德府磁州，色好者與定器相似。但無淚痕，亦有劃花，綉花，素者價高于定，新者不足論也。"

磁州窯燒造的最佳時期應在金朝中，后期，即金世宗，金章宗時期。

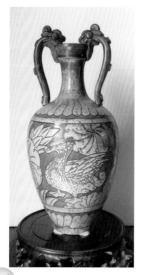
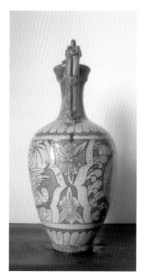

19.宋　磁州窯黑釉褐彩花葉紋梅瓶

高 29cm　口徑 4.5cm　底 6.5cm

瓶小口出沿，短頸，腹瘦長。通體施黑釉所繪紋飾可分為三部分。肩部為粗細不同之四組弦紋，腹部主題為纏枝花二組，花瓣肥碩花葉細長，下部為數組寬窄弦紋間捲花紋。色調黑褐對比強烈。顯現出磁州窯黑地褐花的主要特色。

20. 宋　吉州窯黑釉玳瑁斑點執壺

高 23cm　底 7cm

21. 北宋　磁州窯珍珠地刻划花花鳥鸚鵡紋大罐 (960–1127)

高 27cm　口徑 14cm　寬 35cm　底 17cm

磁州窯在各個時期，其燒造狀況均不相同。北宋前期包括宋太祖到宋仁宗時期，最早可至五代后期此時為磁州窯的創燒階段。裝飾以刻划花居多，特別是珍珠地划花極具時代特色。

此罐剛好融合了日本靜岡佐野美術館和岡山林原美術館的二個磁枕的紋飾，刻工精美，極為珍貴。時至今日，磁州窯仍以其濃郁的民間色彩而蜚聲中外。

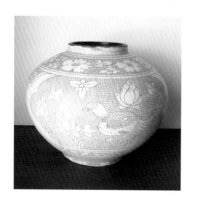 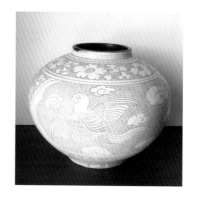

日本靜岡　佐野美術館　　　　日本岡山　林原美術館

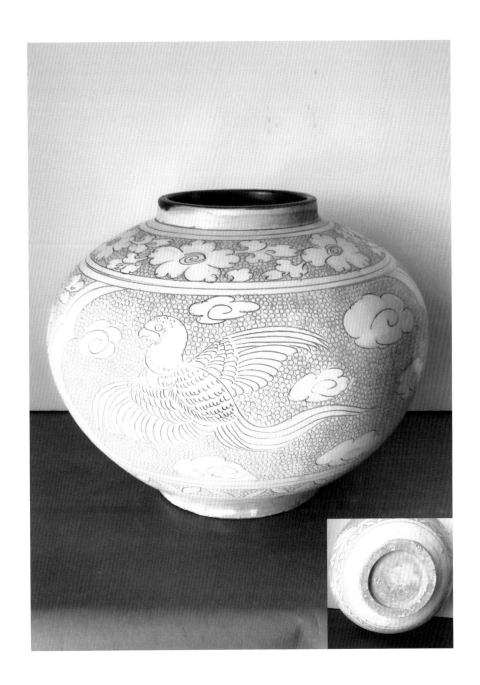

22. 北宋　磁州窯黑釉划花 "醉鄉酒海" 梅瓶 (960-1127)

高 32cm　口徑 3.3cm　底 7.5cm

通常磁州窯有很多地方都有和 "酒" 有關之題材。如有的瓶上寫有 "清、
沽、美、酒" "武陵城裡崔家酒，天上應無地下有" 等等。此瓶除了肩
部刻以蕉葉紋和卷草紋外，在瓶中以海棠式開光寫出 "醉鄉酒海" 四個
大字，字體瀟洒俊秀，十分漂亮。在磁州窯中算是極稀有珍貴之品種。

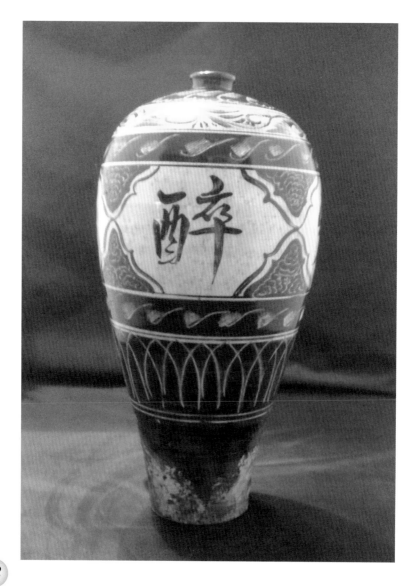

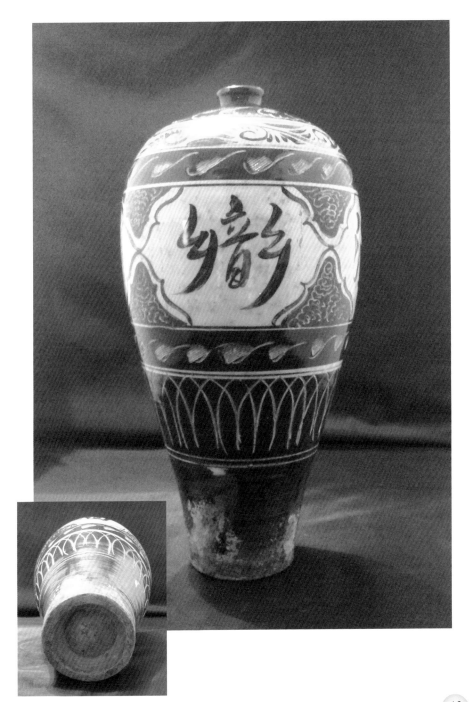

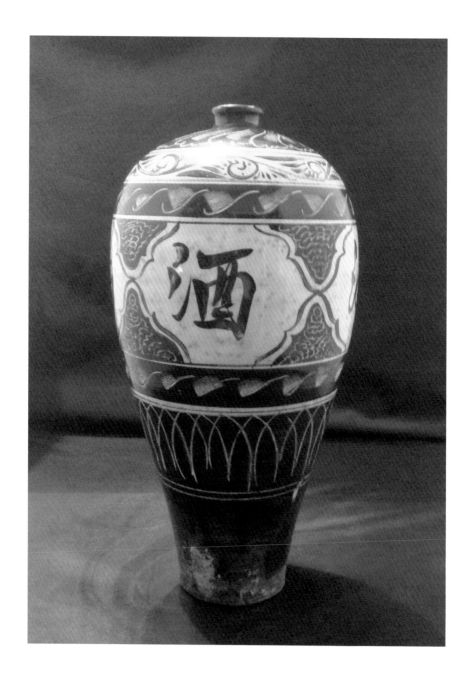

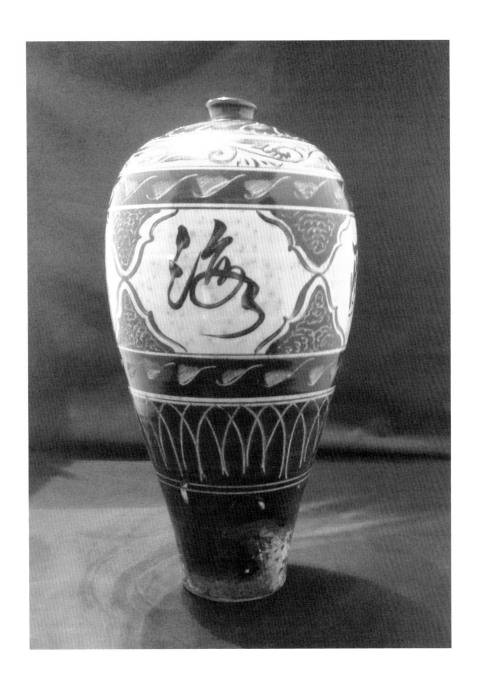

23.北宋　磁州窯黑地剔花花卉兔紋罐 (960-1127)

高 21.5cm　口徑 13.5cm　底 11cm

磁州窯的中心窯場，宋金時位于觀台，鄰近漳河。元明以後，則中心窯場位于彭城，鄰近釜陽河。這二河的水量巨大，磁州窯靠水運輸出，這也可以解釋當時之工匠，對水藻、花鳥、游魚圖案的熟悉程度，因此有"千里彭城，日進斗金"之一說。

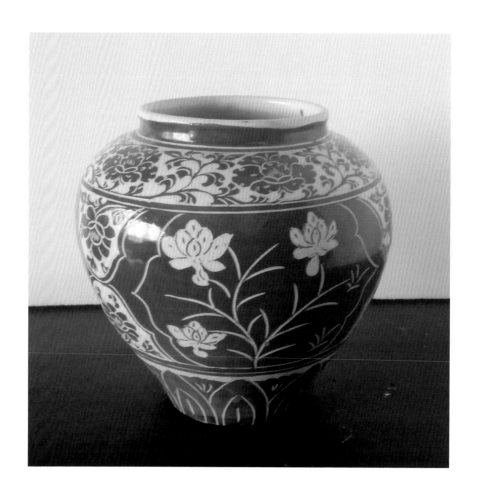

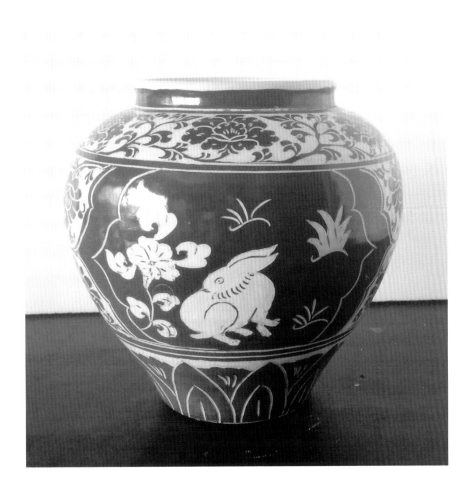

"人生百年醉，三萬六千回"

一句千古絕唱的醒世善言，一件值得世代相傳的宋代梅瓶。

24. 北宋　磁州窯陰刻銘文梅瓶

高 35cm　　口徑 3.7cm　　足徑 8.5cm

通體施牙白釉，陰刻銘文，釉面小開片，工匠以竹代筆，在瓷胎上刻"人生百年醉，三萬六千回"落款大觀二年李十三造（西元 1108 年）刻法瀟洒豪放，古雅樸素，頗具宋人自然典雅的時代風韻。

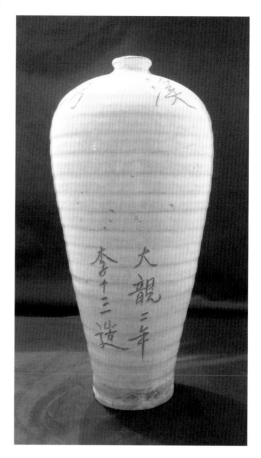

以往在瓷器上，有帶銘文的梅瓶，都意在稱頌瓶內佳釀美酒如"清沽美酒"，"醉鄉酒海"等等。而這"人生百年醉，三萬六千回"卻諄諄告誡人們不要天天喝酒，人的生命是有限的。若按天計算即使活到百歲，充其量不過三萬六千日，人生苦短，回首若夢，因此必須好好珍惜，不可荒廢。

這件梅瓶流傳至今，歷經近千年滄桑，它除了具有一定的文物考古價值和較高的藝術鑒賞水平外，更給人以真切的思想啓發。

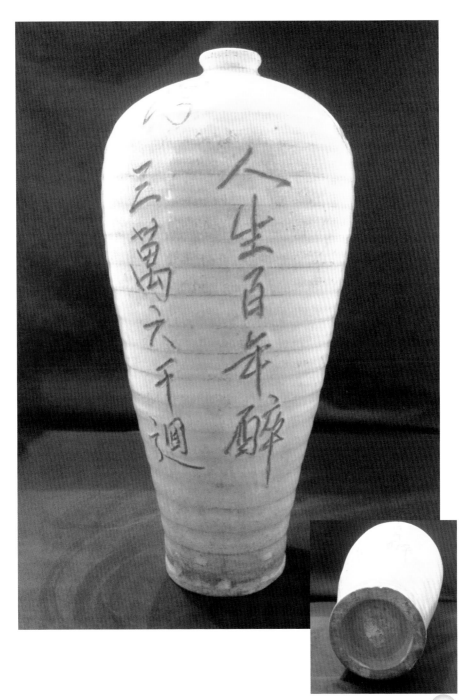

人生百年醉
三萬六千迴

25.北宋　耀州窯青釉纏枝花卉兔紋折沿盤

高 7.5cm　口徑 38cm　底 22.8cm

耀州窯是中國北方頗具代表性的窯場之一，窯址在今陝西省銅川市的黃堡鎮，因銅川古屬耀州，故名。對耀州窯影響最大的是越窯，它那青翠幽雅的釉色和刻花裝飾風格在當時深受歡迎。

耀州窯燒出的青瓷色澤瑩潤光亮，玻璃質感強光澤度和透明度都很高。

釉色以橄欖色為主，耀州窯瓷器的美集中體現在它的裝飾紋樣上，它的工匠們以發揮自己風格為主，兼取越窯淺浮雕式刻法的優點，創造出既奔放自由，層次清楚又具立體感的刻花工藝。其技法通稱"二刀法，即直刀刻出紋飾之輪廓線然後沿線的外圍削刻出一個斜面並剔掉二者之間的底子，使紋飾突出，呈淺浮雕效果。

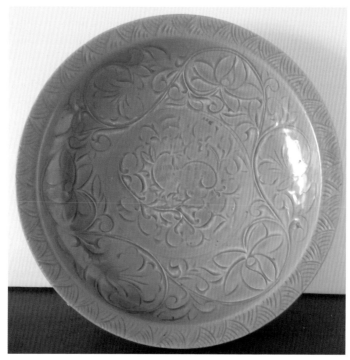

26. 宋　耀州窯青釉刻花渣斗

高 17cm　口徑 14.5cm　底 7cm

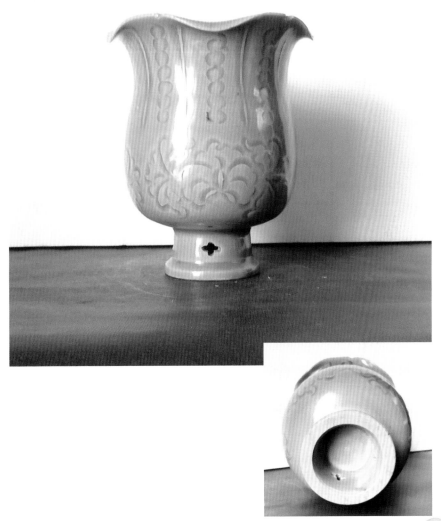

27. 宋　耀州窯青釉刻花纏枝花紋玉壺春瓶

高 27cm　口徑 7.3cm　底 6.7cm

耀州窯瓷器的胎呈灰白色或灰褐色，胎質較密。耀州窯的釉色多樣化，最佳的是青釉，青中微黃色。胎釉結合較好，釉面往往有細小的開片及細小的橘皮紋。但不論釉色深淺都含有黃的成分，年代越晚，閃黃的程度就越大。刻花刀法熟練，刀鋒靈活犀利有力，主次分明。凡真品的主題紋飾刀鋒較深，輔助紋飾刀鋒較淺，均有一定傾斜度，層次清楚，立體感強，具有淺浮雕的藝術效果。

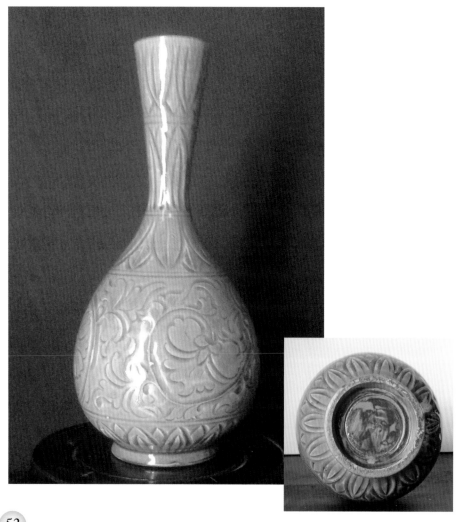

28.宋　耀州窯青釉刻花纏技牡丹紋玉壺春瓶

高30cm　口徑5.7cm　底8.3cm

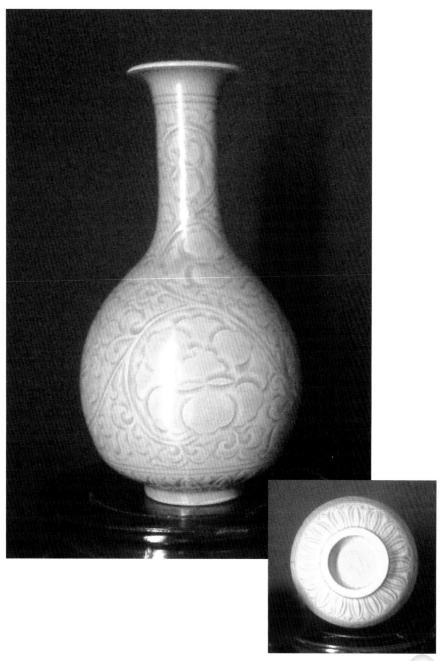

29. 元　綠釉黑花雲龍紋四繫蓋罐 (1279-1368)

高 37cm　口徑 15cm　底 15cm

直口，蓋面及底部繪變形蓮瓣紋肩部繪纏枝蓮紋，附加 4 個繫帶腹部主題繪雲龍紋，龍身細長，小頭，細頸，弧形魚鱗片，栩栩如生。是典型的元代龍紋風格。青花罩透明釉後燒變成藍色，不罩釉而燒變成黑色。凡是綠色地之青花一概為黑色，因為是繪青花後，不上釉即燒成黑色之澀胎再罩上一層綠釉二次低溫燒成。此瓶肩、腹部滿佈蛤蜊光，五光十色極為漂亮。

※ 蛤蜊光：它是因為彩料中的鉛，因年代久遠而在空氣中氧化後，所泛出之金屬質般的五色光澤，尤其在五彩之周圍最明顯。

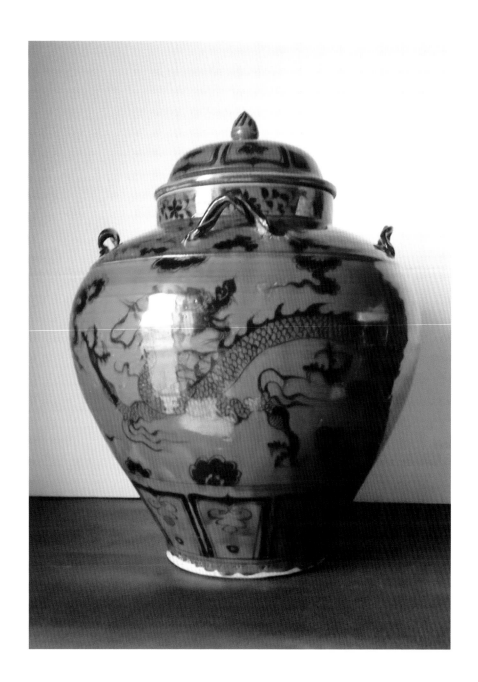

30. 元　孔雀綠描金牡丹孔雀紋四繫蓋罐 (1279-1368)

高 40cm　足徑 14 cm

孔雀綠釉是用銅作呈色劑，在氧化氣芬中低溫燒成的。元代景德鎮則在優質的瓷胎上燒制了孔雀綠釉金彩，過去人們曾經把上海博物館所藏的明成化年制的孔雀綠釉釉下青花魚藻紋盤看成是最早的一件孔雀綠釉制品直到後來發現一批孔雀綠地青花，孔雀綠地金彩殘片這些殘片元代風格明顯，近年來在印尼蘇拉威西中部有個叫明加的地方 (Bangai central Sulawesi) 出土過一件典型的元代孔雀綠釉下青花玉壺春瓶。此瓶腰部主題圖案呈蓮池水禽，頸部和底部足仰覆蓮紋，頸部繪蕉葉這些都是元代典型風格。遺憾的是，像如此精美的孔雀綠釉器都帶有傷殘。PS: 摘自葉佩蘭著元代瓷器 P137

此件孔雀綠釉描金四繫蓋罐為一個完整器物，且品相良好，實為極少見且不可多得之器物。

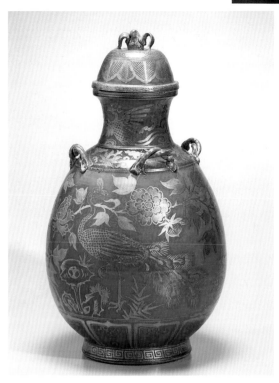

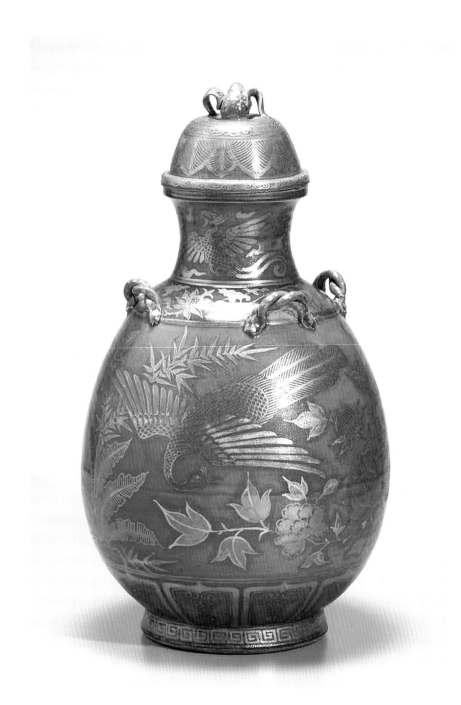

31.元　釉里紅八寶雲龍紋提梁壺 (1279-1368)

高 31cm　口徑 11cm　底 15.5cm

元代釉里紅和青花相仿，都是在十四世紀二、三十年代出現。釉里紅的工藝要求高，品質難以控制，因此產量遠遠少于元青花，故異常珍貴。

目前發現的元代釉里紅完整器還只不過數十件收藏價值和經濟價值並不亞于明清官窯。釉里紅創燒于元代，到明清時期達到它的鼎盛時期。而它的鼎盛時期也僅有幾個朝代如明代宣德、清代的雍正、乾隆時期。

壺呈蓋罐形，彎流，高提梁，帶寶珠鈕蓋，並有許多綠色苔點。

流和提梁繪花卉紋，肩部繪八寶吉祥紋，腹部主題繪龍雲紋，底繪蕉葉紋。

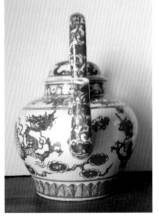

下底露胎，並有不規則之釉斑。元代釉里紅呈色亦有二種，像這種呈色鮮艷紋飾清晰的元代釉里紅器並不多見，大多數釉里紅器由于燒製技術的限制，釉里紅呈色大多不純正，發色偏黑，花紋暈散模糊不清。說明當時銅紅料的燒成氣氛尚不能有效地控制。胎底出現明顯火石紅現象，這是因為和墊餅接觸的部分含水分較多，底部也會看到一些或大或小的黑褐色砂粒，這也就是人們常說的"胡麻點"。

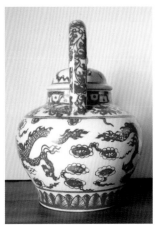

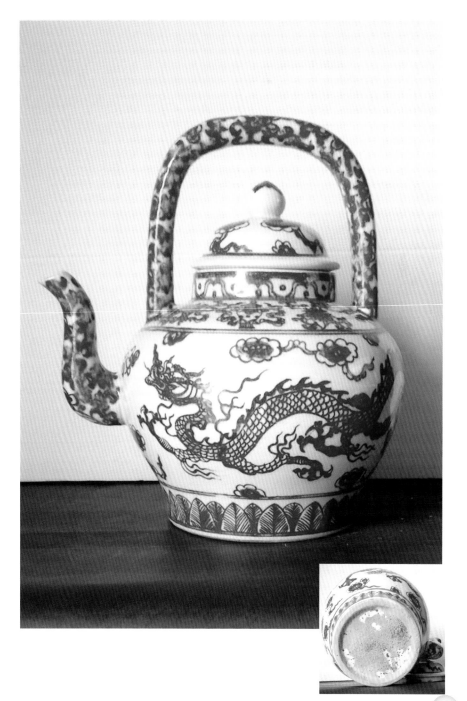

32. 元　孔雀綠描金開光四季花卉紋八棱帶蓋梅瓶
(1279-1368)

高 48cm　　口徑 5cm　　底 12.5cm

梅瓶造型特點是小口，短頸、豐肩，肩以下漸收至腰部微撇，是古代盛
酒器，亦稱"經瓶"。元代梅瓶較"粗壯"，肩部更豐滿。因此不如宋
代梅瓶修長秀美。有的梅瓶附蓋，蓋內往往有"子口"，恰與瓶的口部
吻合，不易動搖。此八棱梅瓶，製作精美，並以串珠鈕釘之技術作成海
棠形之開光，開光內並用堆塑法製成四季花卉紋，再施以孔雀綠釉加以
描金而成，極為壯觀美麗。以毛筆醮上已調好的金粉在瓷器上描繪紋飾
的裝飾技法稱為"描金"。是北宋時期定窯所創產品。有白釉描金、黑
釉描金和醬釉描金三種。元代景德鎮承這種技法生產出藍釉描金器。而
紅釉描金器則始于明代宣德朝。

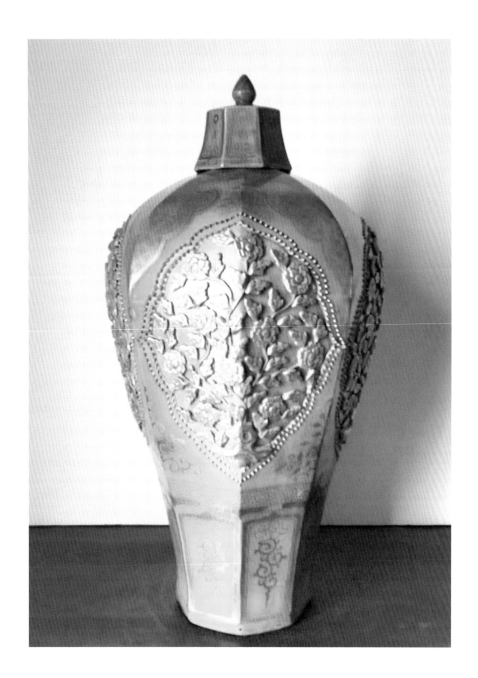

33. 明洪武　青花纏枝蓮紋龍柄鳳嘴執壺 (1368–1398)

高 40cm　口徑 11.5cm　足徑 14.5cm

執壺造型從元代演變而來，流與頸之間以如意形飾物聯接，而元代執壺的流與頸之間常連以 S 形飾物。洪武青花執壺的紋飾布局及內容與元青花相似但元青花執壺的紋飾此較滿密，而洪武青花執壺的紋飾顯得疏朗，空白之處較元代為多。釉底刻蓮花款。青花使用國產青料，青花色澤淺淡，並有深深點點深色小顆粒，回紋多為一正一反二方連續形式，此亦和永樂宣德不一樣。

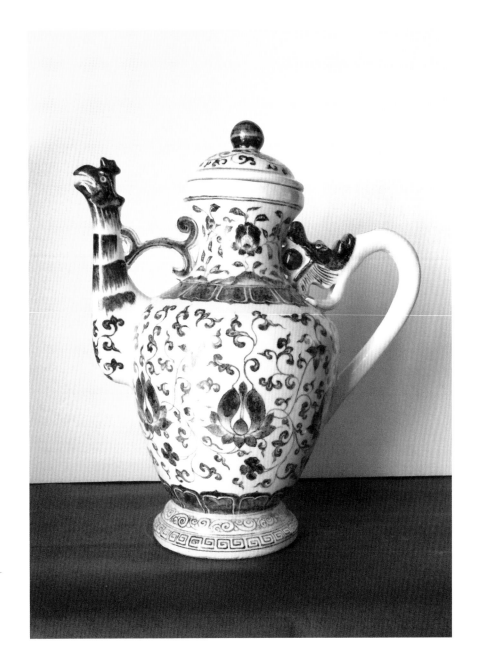

34. 明宣德　黃地釉裡紅雲龍紋扁瓶 (1426-1435)

高 46cm　口徑 8cm　足徑 17cm

侈口，束頸，豐肩，扁圓腹，淺圈足，無款識口沿飾纏枝紋，頸部為卷草紋，瓶身兩面各繪一條三爪象鼻龍。該龍雙目圓睜，張牙舞爪，象鼻上曲，作回首姿態，橫身闊步之行龍，有飛龍在天之氣概。永樂以後，由于「鄭和下西洋的需要，開始出現象鼻形龍頭，估計是為了適應南亞人對於「象」的崇拜和需求。扁瓶的造型也源于西亞地區的銅質水瓶，該瓷質扁瓶主要用于宮廷陳設。

雲龍紋肢爪剛勁有力，龍目圓翻如炬，龍鬚飄逸揮洒而最具特色的是龍嘴誇張變形為前期所無。

這支瓷器，因為無款識。所謂「永宣不分」有款的歸宣德，無款則歸永樂。而且我這裡面一支永樂瓷器都沒有，本應順理成章的歸永樂朝以補空缺。

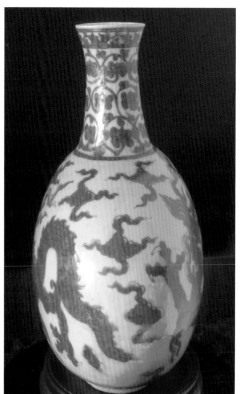

但是我仍然把它歸於宣德朝，理由有下列 2 點：1. 永樂朝較近元代，龍頭、龍頸和龍身都較纖細，而宣德的就比較肥大了，所以更符合此器物。2. 永樂朝當時黃釉才剛萌芽，還不十分普遍，而此瓶之黃釉十分艷麗，幾乎可說是已達近乎完美之地步了。

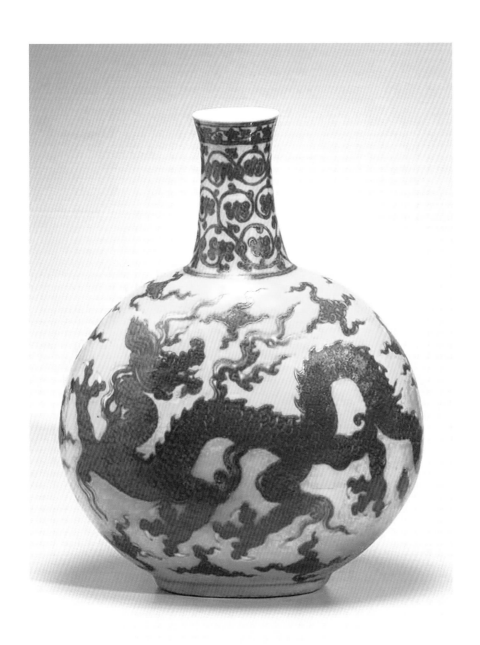

35. 明宣德　寶石紅釉盤 (1426-1435)

高 4.5cm　口徑 21.5cm　足徑 13 cm

淺弧壁 (Slight ridge)，矮足內斂 (tapered undercut foot)，盤心微陷 recessed center, a convex base, deep sacrificial-red glaze

釉面泛橘皮紋，尤以盤心為最，盤心暗刻三雲紋排列成品字狀，外壁暗刻雙龍趕珠紋，因釉層較厚，紋飾不甚清晰。足內施白釉，底書青花雙圈 "大明宣德年製" 六字雙行楷書款。該盤造型規整，釉色純正，是宣德紅釉瓷代表作。

乾隆年間的 "南窯筆記" 曰 "宣窯釉有霽紅、霽青、甜白三種，尤為上品，宣德紅釉，因質量至精，故為宣德年間三大色釉品種之一。

宣德祭紅釉之特點

1. 口釉不淌
2. 底釉不墜
3. 釉盡處為淡青色
4. 口沿燈草邊
5. 足內釉厚處內淺綠色　釉薄處內牙白色
6. 由于寶石紅釉質不夠均勻多含有深淺之赤紫色，因而形成隱約的絲縷條紋和星點。

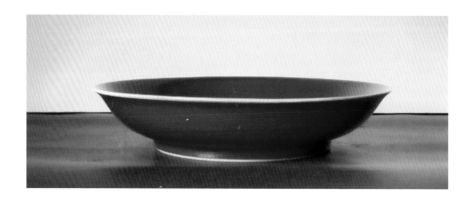

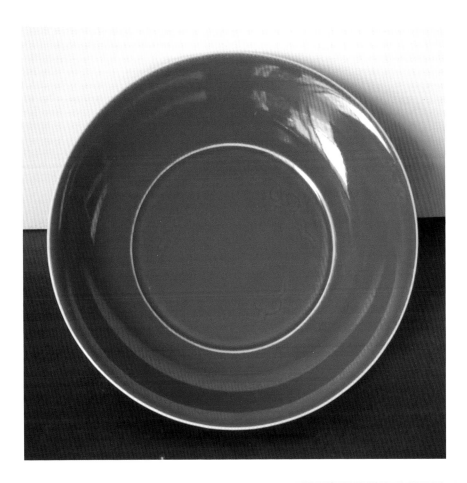

宣德紅釉有如"初凝之牛血"之說

永樂之紅充分,宣德之紅飽滿。

永樂之紅嬌媚,宣德之紅老辣。

永樂之紅陰柔,宣德之紅陽剛。

永樂和宣德之紅釉,大致上可以如此劃分。

PS:摘自馬未都著"瓷之色"

　　P.186 明代紅釉。

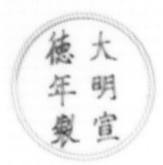

36. 明宣德　寶石紅三魚紋高足杯 (1426-1435)

高 8.5cm　口徑 10.3cm　底 4.5cm

Stem cup with copper red (Ruby red) and white decoration of three fish.

三魚紋終有明一代頗受歡迎，然而仍以宣德所燒製為佳。故宮藏有數十件宣德釉裡紅，三魚三果高足杯，可見此小巧玲瓏把杯，頗受宣宗喜愛。宣德的紅，俗稱"祭紅"又稱"寶石紅"傳說中"以西洋紅寶石末研入釉中，汁水瑩厚如堆脂，色鮮艷有寶光魚身凸起，鮮紅奪目。"

撇口，高足外侈，平底上釉。底書"大明宣德年製"青花雙圈楷款。通體紅釉釉色瑩潤，釉面隱現橘皮紋。外繪白色鱖魚三尾，微微凸起，紅白相映，生趣盎然。

在分辨宣德青花款的真偽時，筆法上若看不清，可用 8 倍以上的放大鏡在強光下照射，凡款色多霧暗而下沈，器身和口裡，足內釉薄處內有明顯的牙黃色，濃釉處微閃淡青色，具備這三種特點，雖無橘皮棕眼，也無疑是真品。若款色渙散淺淡又浮于上，（但是仿款中也有霧暗下沈的，這種款式明代較多，清代較少。民國時期的仿款色都浮而不沈），白釉全身均勻一色的，雖有橘皮棕眼的特點，也不是真品。這些都是明代和清代康熙、雍正和民國時代的仿品。

PS：摘自"孫瀛洲陶瓷研究與鑑定"

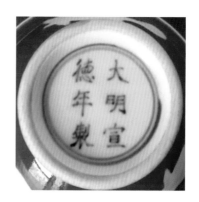

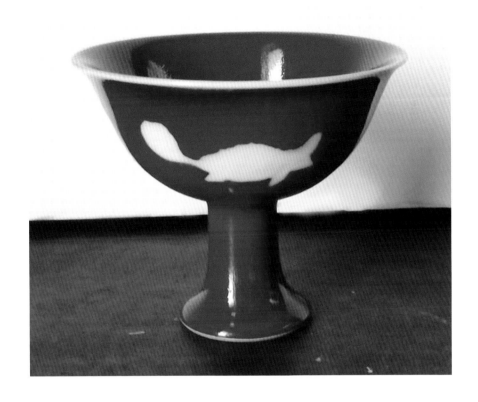

宣德瓷器的造型敦厚凝重，無論大件或小品製作均甚精緻。即使器型很大亦不覺鈍重笨拙，其品類繁多琳琅滿目並創造出不少獨特之作。大器厚胎，底為無釉砂底處理光滑自然，無旋痕。青花釉面多泛青稱作"亮青釉"有的亦有朦朧釉或唾沫釉。器身器足之邊際，稜角轉折處常有淡綠色之積釉。橘皮紋有不少因手工制作，在上手撫摸表面時略同摸橘子皮的凹凸不平或粗麻感覺相似。明代御窯廠的產品，揀選非常嚴格。所有產品須經"出窯即選"、"出廠再選"二次檢驗，不合格者一律打碎這種製度源自南宋官窯，但成本太大。因此到了清代乾隆時期，次品得以允許保留。

37. 明宣德　青花海水龍紋天球瓶 (1426-1435)

高 26.5cm　口徑 7cm　足徑 8cm

口沿飾弦紋和花卉紋，頸部直到底滿繪海浪紋，一條白龍在海浪中翻騰，其回首之姿異常矯健，海浪極具層次變化，並且正反方向都有，留白之處更使人想到白浪滔滔。青花艷麗，多處呈現鐵銹褐斑，圈足露胎，並帶鐵色斑點。

宣德海水紋中的浪花和南宋馬遠"層波疊浪"中的浪花均採用虎爪法。但是宣德是用傾斜式構圖。和馬遠的橫式構圖不一樣。宣德是彰顯海的洶湧，而馬遠是彰顯海的雄闊。

頸部書"大明宣德年製"直排款。雖然比一般宣德的天球瓶小 1 號，但實為宣德朝具有極高藝術性的陳設用瓷。

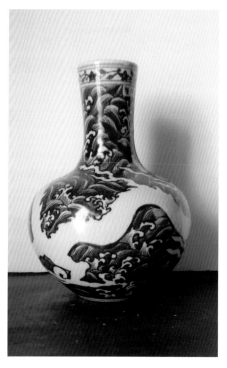

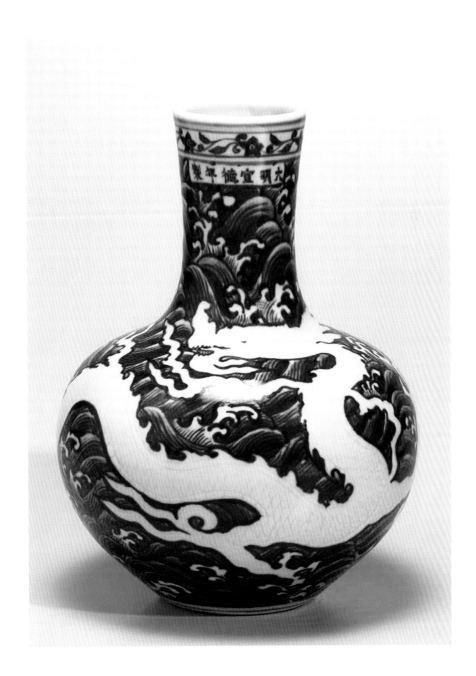

38. 明宣德　青花"鴛鴦蓮池紋"蓋罐 (1426-1435)

高 31cm　口徑 19.5cm　底 12.5cm

明實錄中闡明了"英宗即位之初,凡事節省與民休息,必無繼續燒造宣德官窯的可能"。因此當今公認的傳世有年款的宣德器與景德鎮珠山出土之宣德器,絕不可能是正統時代的制品。景德鎮陶錄,評介宣德瓷器:諸料悉精,青花最貴,開一代未有之奇。

官窯集中了優秀工匠,不惜工本,選料優質,工藝精湛,燒造當時皇宮用的高檔瓷器,因它不是商品生產,所以其數量是有限的,但卻代表了當時瓷器生產的最高水平。

此罐天順時期亦曾燒制過,紋飾佈局皆完全一樣、款書"大明天順年製"。而此罐為"大明宣德年製"楷書直排款。

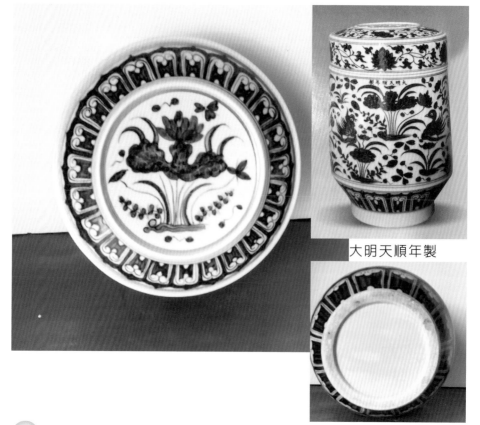

大明天順年製

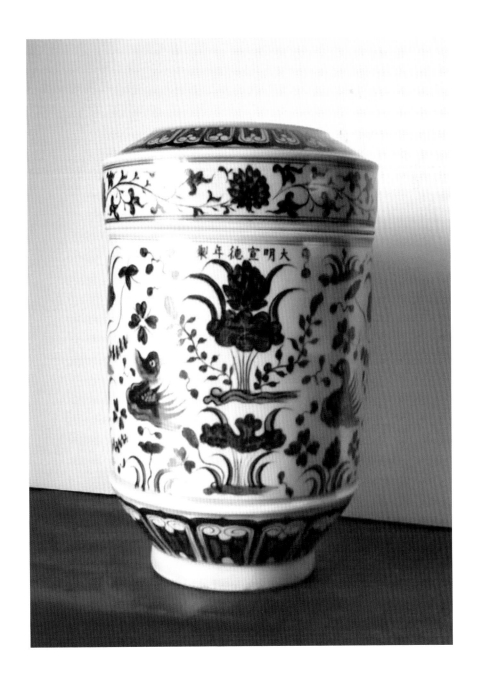

39. 明宣德　洒藍地雲鶴紋葫蘆瓶 (1426-1435)

高 33cm　口徑 2.8cm　足徑 11.5cm

葫蘆分為上、下二部，上部繪 3 隻雲鶴紋下部較大繪 6 隻雲鶴紋。展翅飛翔的鶴紋畫法較為細膩，頸部細長體態多變。

洒藍創燒於宣德時期，因其色如雪花隱于藍釉內，故又名雪花藍，清代稱 "吹藍" 或 "吹青"。底書大明宣德六年夏月吉日（天師府製鼎）青花深入胎體且微凹不平，並有鐵銹斑。

※ 宣德六年即西元 1431 年。

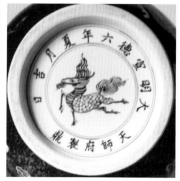

40. 明宣德　青花纏枝牡丹紋大口梅瓶 (1426-1435)

高 53.5cm　口徑 16cm　底 21cm

梅瓶器有大中小之分，口也有大小之別，頸稍長，肩較豐滿，均為砂底淺圈足，足底外撇。口部飾以青花弦紋，頸部繪蕉葉紋，肩和底繪蓮瓣紋，肩下繪纏枝蓮紋。腹部主題繪四方連續纏枝牡丹紋，以一正一反之方式繪出，花朵外形幾近正圓形，層次豐富飽滿，花瓣之間有淺淡的青花填色而不留白。畫工精緻細膩，腹上部有青花「大明宣德年製」直排楷書款。此瓶青花色調濃重，呈黑藍色，並有微凹不平，鐵鏽褐斑之特徵實乃典型蘇麻漓青之作品。

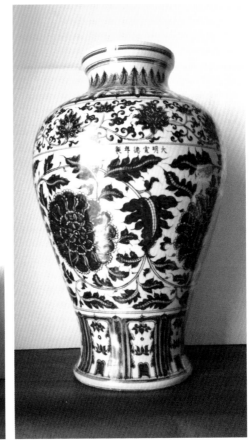

41. 明宣德　寶石藍三魚紋仰鐘式碗 (1426-1435)

高 7.8cm　口徑 10.2cm　底 5cm

Bell Shaped bowl with cobalt blue and white decoration of three fish.

撇口，深壁，下腹微碩，圈足。此類碗形如鐘倒置，故通稱仰鐘式碗，口緣一線露白（燈草邊）泛淺青綠色，釉面滿佈細如針孔之橘皮紋。三魚中有兩隻為面對面，(facing each othor) 此亦宣德三魚紋之特徵。如果是雍正朝的三魚紋則三支魚都游向同一方向。"三即是多"老子道德經四十二章 "道生一，一生二，二生三，三生萬物"。在民間也有 "三番五次" "三令五申" "事不過三" 之說，因此三即表示 "多" 的意思。

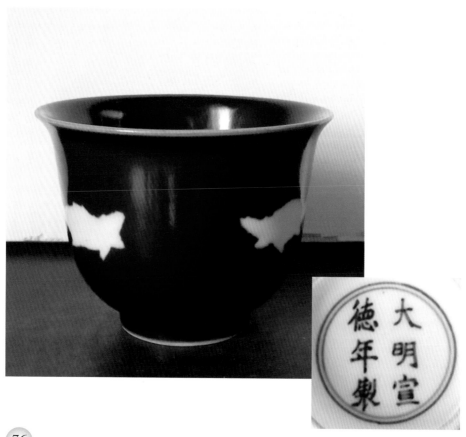

42.明成化 青花嬰戲圖薄胎瓜棱碗 (1465-1487)

高 8.5cm 口徑 20.5cm 底 8.5cm

碗壁上畫熱鬧的場景，在布局方面分為二個畫面，一邊文戲，一邊武戲。文戲是騎木馬、放風箏、小孩穿著衫褲。打鼓相撲，拿旗子的武戲小孩則穿肚兜兒，其青花色澤淡雅穩定與永宣時的濃郁深沈明顯不同。就人數來講有五子、七子、十四子、十六子，而尤以十六子圖形態優美，最為生動傳神。

脫胎器又叫"卵幕"，清朝詩人形容它"只恐風吹去，還愁日炙消"。其製法為胎體成形後施釉，待器內掛釉乾固，再刮除未掛釉的那面，刮得幾乎只剩一層釉，再在刮面上施以釉汁，燒成後好像抽去胎骨，薄如兩層燒結一體之釉面，瑩徹透亮故曰"脫胎"。此種方法始於永樂時期，以後成化、康熙、雍正乃至民國時都有製作，但都不及永樂圓潤精細。可以見到的只有小盞，葵瓣口小碗，似無大器。

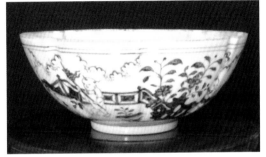

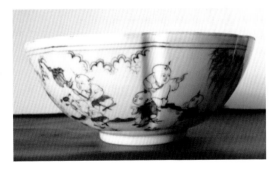

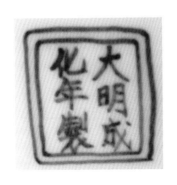

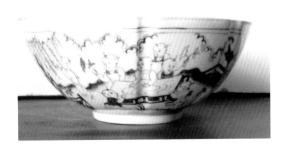

43. 明成化　斗彩雞蟋蟀罐 (1465-1487)

高 7cm　口徑 7.5cm　足徑 6cm

在一片大地繪畫出群雞歡樂，雄雞高叫，母雞率小雞啄蟲捕食，一派初春庭園景象，令人覺得精神氣爽。青花繪山石，鮮紅覆蓋在月季花卉上，水綠覆蓋葉子，姜黃填飾小雞，紅彩畫雞冠，使得整個畫面神采奕奕，堪稱成化斗彩之典型。底書"大明成化年製"雙圈花卉款。

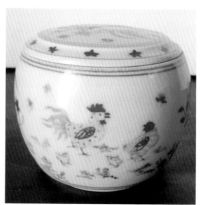

我們在鑑定成化年斗彩之真偽時，要注意以下 4 點：

1. 真品色彩豐富，在一件器物上少則 3-4 種，多到 6 種以上，如成化斗彩雞缸杯。
2. 構圖新穎，繪工精湛。
3. 胎質細膩潔白，白中稍閃牙黃。
4. 釉層較厚，給人沈靜之感，使色彩更加艷麗。

　　"東家宣德爐，西家成化瓷，
　　　盲人寶陋物，唯下愚不移。"

Chenghua porcelain is small in size , tranquil in style and has an unrivalled tactile quality.

真品紅色鮮如血，所謂"鮮紅淡抹綠閃黃，妊紫濃厚卻無光"。款色雖有濃重與淺淡之別，但都具有深沈之視覺，所謂霧暗而下沈，字沈雲濛一層，在放大鏡下視察，氣泡如珠密勻，青花色晦下沈。康、雍之仿品，雲濛較淡且氣泡分

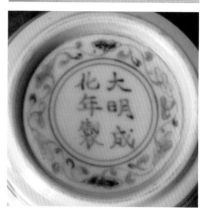

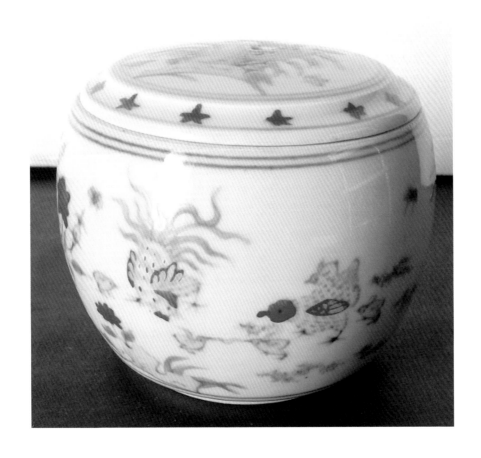

布不勻，青花色散。

成化斗彩可用"質、精、色、良"四字概括。明人沈德符在"萬曆野獲篇"中寫道"杯盞之屬，初不過數金，余兒時尚不知珍重。頃來京師，成窯酒杯每對至博銀百金，為吐舌不能下。"明人程哲更有"神宗時尚食，御前成杯一雙，值錢十萬。"

因此有人把宣德朝之器物比作大江東去的"關西大漢"。把成化朝之器物比作曉風殘月的"南國佳人"。

44. 明成化　青花團龍鳳紋瓜棱帶蓋葫蘆瓶一對 (1465-1487)

高 66cm　口徑 8cm　底 22cm

所謂"成化無大器"，成化朝真的沒有大器嗎？答案：非也。是很少有大器出現，但並非絕對沒有。如果真的有品相完美，畫工精湛的大器出現，那才是真的應了"此物本應天上有，人間難得幾回尋"這句至理名言。

此瓶，形象巨大，分為上、下二部，各畫 4 組團龍鳳紋，因龍鳳相配便呈吉祥，故習稱龍鳳吉祥紋。

所繪龍紋較為纖細，雙眼平視，龍嘴上翻，龍爪有骨少肉。鳳紋亦以穿花之形式出現，鳳首狀如雞頭，一般來講宣德朝鳳翅的羽毛是外邊一羽短，第二羽長以后逐次變短。而成化則是由外至裡逐次變短。

成化砂底呈褐黃色，俗稱"米糊底"。亦有粗、細兩種。細的一種打磨極光，撫之有平滑感。成化官窯器款，亦有一些例外的的，即"大"字第二筆上端只要過高，製字衣橫也必然會越過刀外，這種寫法筆道較細較草，不過在彩瓷中極為少見。成化官窯適用藏鋒筆法，故少有纖細的筆鋒，而且筆道粗，字體肥，柔中帶有剛勁。格外顯得圓拙有力，極為含蓄，其色若用放大鏡看都顯有一層雲濛，氣泡如珠密勻，並有字色晦下沉的特徵。一般論明代瓷器者多以永白、宣青、成彩為鼎足三分的定論。

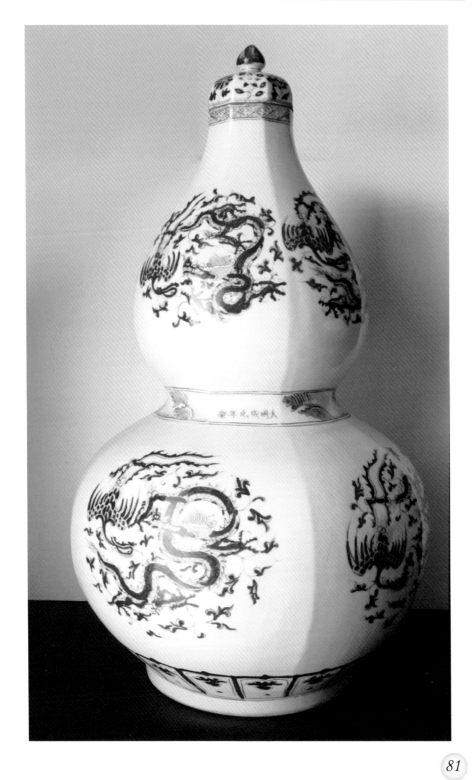

45.明成化　青花葵花紋宮碗 (1465-1487)

高 6.5cm　口徑 14.5cm　底 5.5cm

"明看成化，清看雍正。成化瓷器胎質細膩純白，白釉瑩潤如脂，彩色柔和，筆法流利。造型輕靈秀美，表裡精緻如一，胎厚者質如美玉，胎薄者玲瓏透體。"此碗青花發色濃艷且具鐵鏽斑點應屬成化早期之作品。成化早期一些器物仍沿用永樂、宣德時期使用的進口青料青料發色濃重，由于鈷料中含鐵量較高，所以紋飾中仍有自然形成的鐵鏽褐斑。底書"大明成化年製"雙圈楷書款。

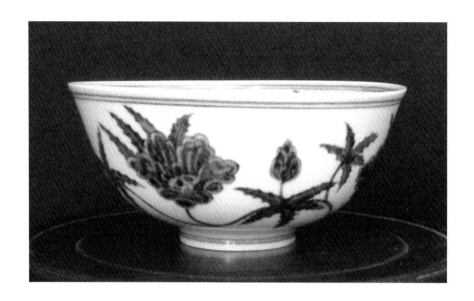

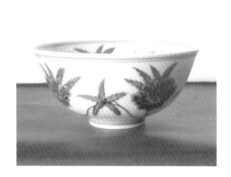

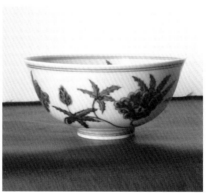

46.明成化　青花海水雲龍紋長頸瓶 (1465-1487)

高 27.5cm　腹 10cm　底 6.5cm

造型奇特，器呈小口，細長頸有一弦紋，單側飾小圓繫以繫蓋，圓腹，臥足。頸部繪流雲紋，腹部飾以穿花龍、鳳。龍紋瓶下繪海水，鳳紋瓶下則繪蓮瓣紋。此瓶青花清淡雅緻色彩柔和，筆法流利，尤其是龍紋背鰭上有加劃深色條紋，此乃成化龍紋之特徵。

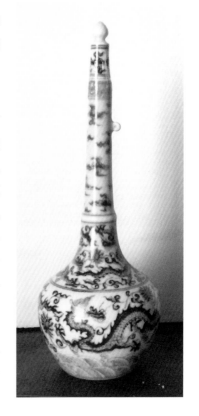

成化的胎，細膩潔白，釉極溫潤，手撫有玉質感。內、外、底三面釉一致。成化釉歷來為人稱道，是歷代最好的地釉。成化款識以圓潤的中鋒運筆，蒼勁有力，以藏鋒寫出，起落筆處無虛尖，這種獨具特色之款識似一人所寫。儘管成化款字體歪斜不正，但仿起來不易。細觀察每到筆鋒轉處則稍慢，停筆時都會出現鈷料集中之現象。成化無論官窯或民窯其外圍圓圈或框線都緊束款字，所畫方框都不及雍正時的四方規整，其線條粗細和色澤深淺均不一。其青花款字色調，往往因釉質肥厚青花色淡而有雲遮霧障，若隱若現的現象。

此瓶的買賣過程我記得一清一楚。當時我正在高雄一家古董店和老闆閒聊，中途我趁老闆在接電話的空檔，觀賞他店裡的物品，忽然間我眼睛一亮發現被他放在角落不顯眼的地方孤獨的放著此瓶，此時它已佈滿一層灰塵，顯然店家不十分重視它。當時我對成化瓷器不敢說百分百，但是至少也八拿七穩。我大概看了紋飾和款識，問店家多少錢？因為我未曾向他買過任何東西，因此他也很想成交，所以開了一個大約一佰塊美金的價錢，我再想殺價時，他馬上接了一句「已經很便宜了，不要再殺價了，那支有可能是真成化朝的」，聽到這裡，我很怕他反悔，因此馬上付錢成交。至於是"打眼"或"撿漏"，那就看它本身的造化了。

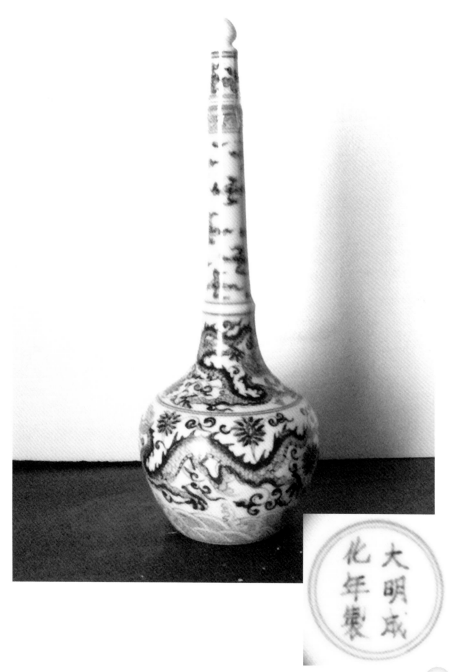

47.明成化　青花萊菔紋暖碗 (1465-1487)

高6cm　口徑11.5cm　底5.5cm

萊菔為明清瓷器裝飾之一。萊菔為十字花科葉大，花白，角果，肉質肥大呈圓錐或圓球狀。萊菔即今之蘿蔔，俗稱菜頭。因其諧音"來福"故常用作吉祥圖案，明代中期以後，飾有萊菔紋的器物較為常見，見有成化、弘治、正德、嘉萬等民窯器物。

此碗碗心青花雙圈內繪有萊菔紋飾，畫法極為簡約，以4小點代表天空，繪畫法為雙勾平塗，線條流暢。胎質較細，釉色青白，底書"大明成化年製"加單圈，為典型之成化民窯產物。

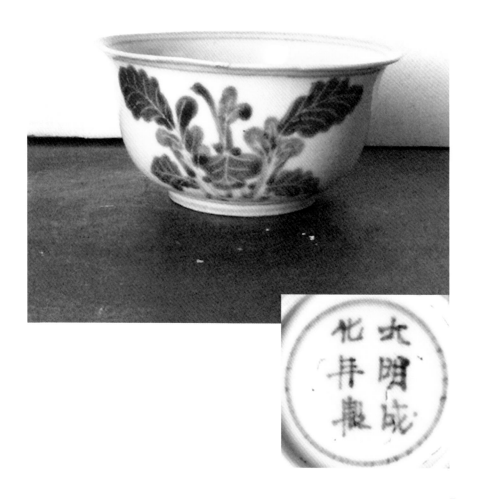

48.明弘治　黃地法華釉龍鳳紋高足杯 (1488-1505)

高 13cm　口徑 13cm　足徑 6.2cm

黃釉作為宮廷用品當始于
永樂一朝凡內外施黃釉瓷
器僅限于皇帝御用。以傳
統對明黃釉之讚美，弘治
黃釉可以說是第一，弘治
黃釉有稱"嬌黃"一說，
亦有稱"澆黃"，但再怎
麼說也不如"雞油黃"之
生動活潑，淋漓盡致。弘
治之黃釉是以國畫原料中
之赭石代替鐵粉，製造出
一種明艷之黃色叫嬌黃或
雞油黃。

台北故宮博物院藏弘治
黃釉高足杯

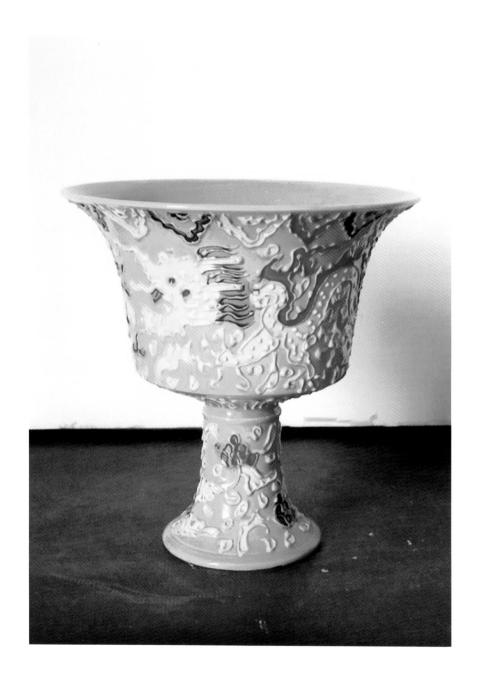

49. 明正德　素三彩法華鴛鴦蓮池紋六角雙耳瓶 (1506-1521)

高 33cm　口徑 8.5cm　底 9.5cm

此瓶上頸部繪蕉葉紋，下頸部繪鳳鳥、雲
紋，中心以一弦紋隔開，腹部主題繪鴛鴦蓮
池紋。正德之窯工們在燒造法華器之釉料時
將一部分之鉛料改為玻璃粉（即牙鞘），釉
料在燒成後更明亮更耐風化，所製出的翠
綠彩就特別好看也就是後世所稱之"琉璃
釉"，用這種琉璃釉為裝飾主調之器叫"正
德法翠"。許之衡"飲流斋說瓷"記"法華
之品萌芽于元，盛于明。大抵皆北方之窯，
蒲州一帶所出者為佳"。法華是在琉璃基礎
上發展的一個新品種，但是製作方法與琉璃
不同，它用牙硝作助溶劑，而琉璃則用鉛。
它是借用粉畫技術中的立粉方法，即在陶胎
上用特製帶管的泥漿袋勾勒凸起的花紋輪廓
線（即有一定高度的泥壩）再分別以黃綠紫
白釉料填出底色和花紋色彩，燒成後藍如深
色藍寶石，紫如紫晶，黃如金箔色彩，嬌艷
明快。

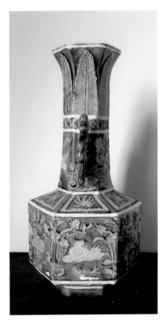

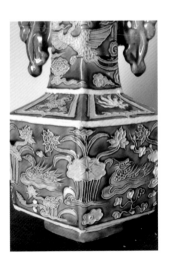

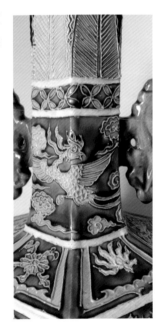

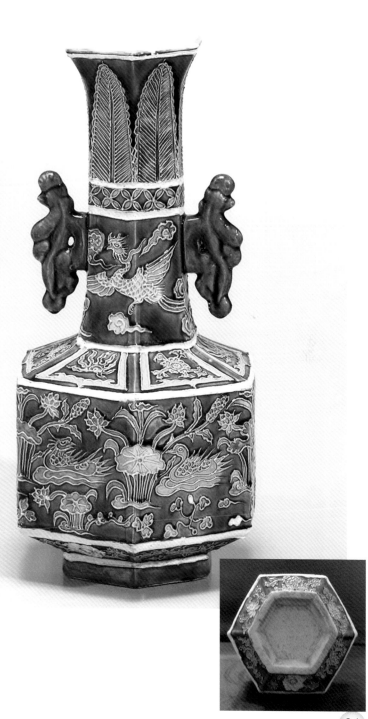

91

50.明嘉靖　斗彩纏枝如意雲紋蒜頭瓶 (1522-1566)

高 22.5cm　　　口徑 3cm　　　足徑 8cm

此瓶通體飾有纏枝花及竹枝紋飾，均以濃郁泛紫的回青勾邊，內填以淺淡的青花或翠綠色，間飾以青花勾線內填紅黃兩彩的如意雲紋，與成化淡雅之風不同。口沿書"大明嘉靖年製"楷書青花橫款。

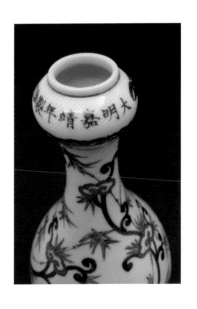

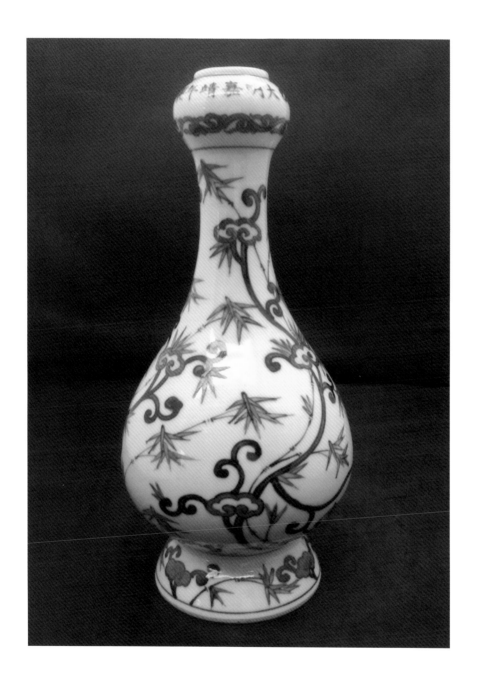

51. 明萬曆　青花嬰戲紋罐 (1573-1620)

高 20.5cm　口徑 12.5cm　F 11.5cm

因畫面以兒童遊戲為主題，故稱嬰戲圖。最早見于唐代長沙窯瓷器。本罐萬曆嬰戲紋的特徵是層次繁縟，萬曆早期（萬曆 24 年以前）青花所用為回青，但因料中摻有國產青料，故藍中閃紫而無濃淡變化。晚期青花改用浙青，故呈藍中帶灰，不如早期那樣濃艷。本罐之嬰戲中或騎竹

馬或放風箏或玩木偶，或洗澡或讀書，雅趣活潑。但頭大身短的時代特徵亦十分突出。有的頭部几乎占了身體的 1/3。底書"大明萬曆年製"楷書雙圈款。

萬曆款一般是撇、捺、頓、挫、有力，轉折處重按勾捺處輕提。萬字有 "⁺⁺"（草字頭）和 "⼚"（羊字頭）二種寫法。⼚（羊字頭）一般是萬曆朝晚期之寫法。

製字豎勾和短撇相接或不相接都有。早期大都相接如一筆寫成 "衣" 首點一般不寫，此與宣德相似。

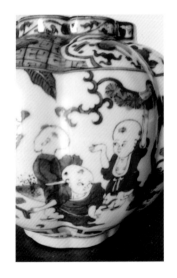

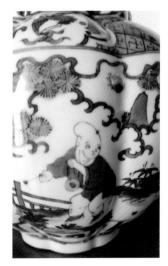

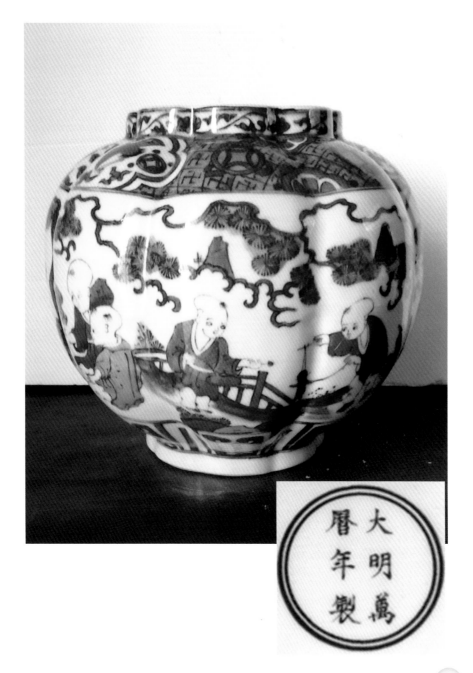

52. 明萬曆　五彩龍鳳人物紋高足碗 (1573-1620)

高 9cm　口徑 18.5cm　底 7.7cm

碗內繪有雙組主僕在有竹石花卉的室外吟詩作畫,遠處天空雲端一角露出江芽海水,外圍碗壁繪兩組雲鳳及五爪趕珠龍紋,口沿繪卷雲紋,外面繪滿八寶紋、回紋和蕉葉紋,紋飾繁縟滿佈,正恰恰是具萬曆朝之時代特徵。

盤子中最美的是口緣下卷而盤心坦平的那一種,有的盤口曲度很大,輪轉得非常規整,給人以圓潤之感,這只有掌握高度技巧的工匠才能做到,有如此碗之口緣即是。

53. 明萬曆　五彩龍鳳紋梅瓶　一對 (1573-1620)

高 25cm　口徑 6.5cm　足徑 8.8cm

腹部通體飾以色彩斑斕的雲紋，火焰紋為地再飾五彩鳳紋和五彩雲龍紋，下繪五彩蓮瓣紋頸部繪五彩蕉葉紋，肩部飾以如意形花卉。鳳首狀如雞頭而有羽冠，鳳頸細長。特別是鳳尾，鳳翅的細節處理十分精緻，以多變的色彩使鳳顯得高貴典雅，所繪龍嘴長且張口，龍鬚上揚，身形細長。整個紋飾分佈滿密，時代特徵十分明顯。底書"大明萬曆年製"楷書雙圈款。

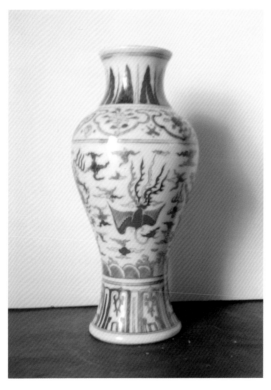

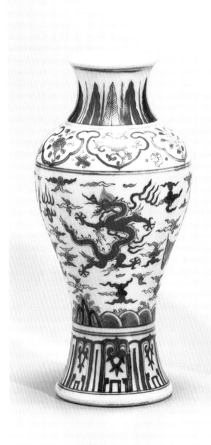
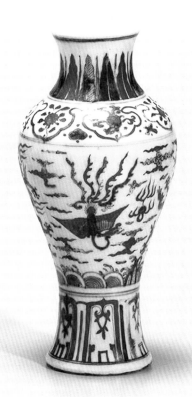

54. 明崇禎　青花蕭何月下追韓信圖筒瓶 (1628-1644)

高 41.5cm　口徑 12cm　底 13cm

此為崇禎時期之典型器物，紋飾取材於
"史記，淮陰侯列傳"畫面為韓信在前策
馬長奔，蕭何在后打馬急追。間飾以山石、
流雲、樹木、花草，將月下急追的緊急情
景表現得淋漓盡緻。

魚鱗狀花草，梅花狀服飾及器肩及器底的
暗刻花紋均為崇禎朝之典型。

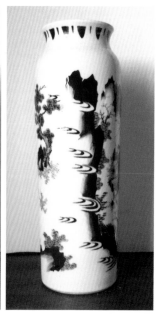

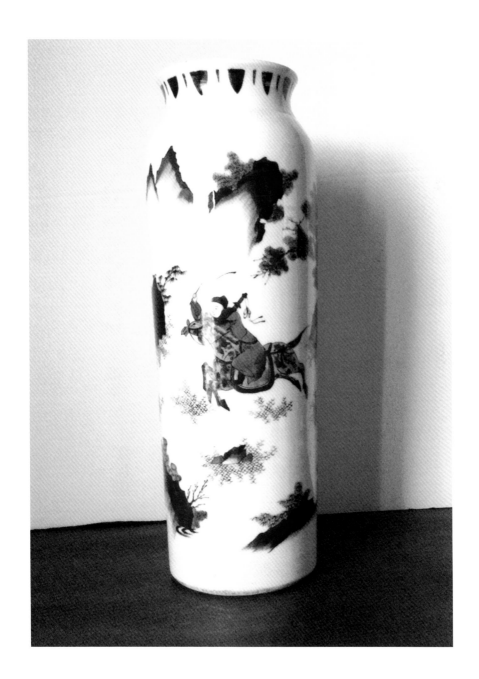

55. 明崇禎　青花仕女圖筒瓶 (1628-1644)

高 43.5cm　口徑 14cm　底 13cm

釉色呈鴨蛋青白，器身以青花滿繪山石、樓閣、主題文飾的仕女造型準確，線條流暢利落。極具時代特徵的渦狀祥雲，動感強烈而仕女衣服上的梅花狀點綴清晰。特別是魚鱗狀草叢，極具時代特徵。口沿及底部均有暗刻幾何紋。底部呈玉璧底並有 "大明崇禎年製，之官窯款極為珍貴。一般崇禎筒瓶，糙底光滑細膩多為刮底，底心略內凹，胎質內夾有細小砂粒足邊斜削和修整，故有的器底有弦紋。

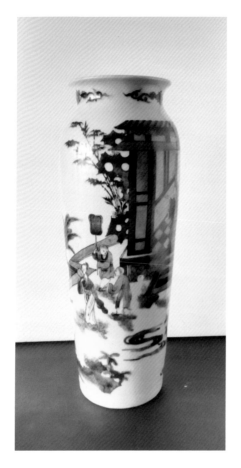

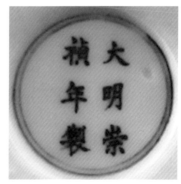

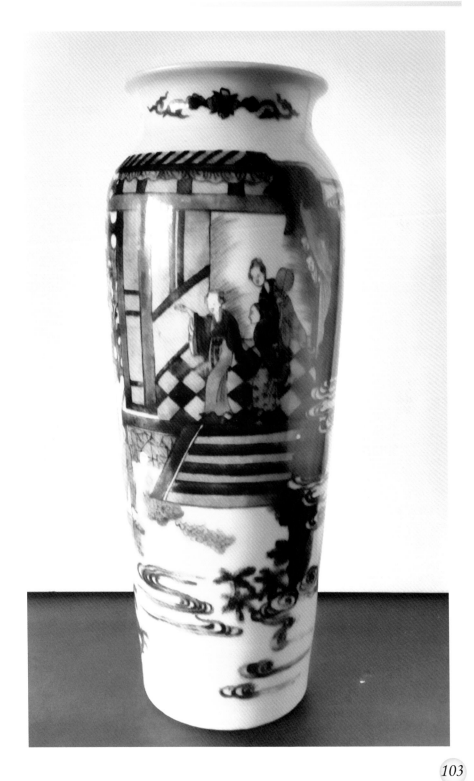

56. 清順治　青花荷蓮鷺鷥紋花觚 (1644–1661)

高 44cm　口徑 20cm　底 15.5cm

敞口,筒式腹,腹中部略凸起一周。近底處微外撇。平底無釉,跳刀紋明顯。上層繪荷蓮鷺鷥,空中有 2 隻雀鳥及朵雲紋腹部繪如意頭紋,內繪折枝花 4 組每組寫黻字,近底處繪下垂蕉葉紋。

黻:古禮服上繡青黑相間,兩弓相背之花紋。

黼:古禮服上繡半白半黑的斧形花紋。

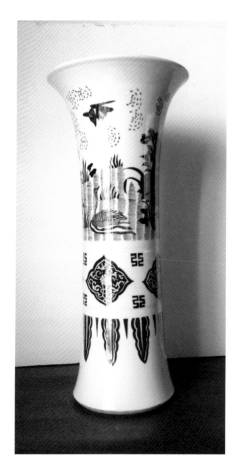

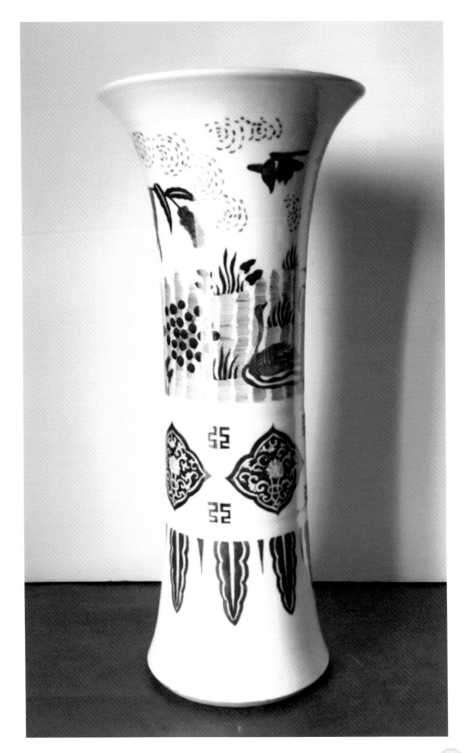

57. 清順治　青花麒麟蕉葉紋筒瓶 (1644-1661)

高 29cm　　口徑 11cm　　足徑 11.5cm

瓶撇口，短頸，筒形腹，平底微內凹，無釉露胎。以青花為飾，口沿下繪下垂蕉葉紋，主題紋飾繪庭園麒麟圖，另一面繪洞石蕉葉紋。青花艷麗明快，麒麟形態威武凶猛。

麒麟作蹲伏狀，回首顧盼，形象十分生動。間飾以山字形火焰紋，芭蕉葉莖留白，飾以對稱細線以示筋脈，此為順治時期之芭蕉特微。

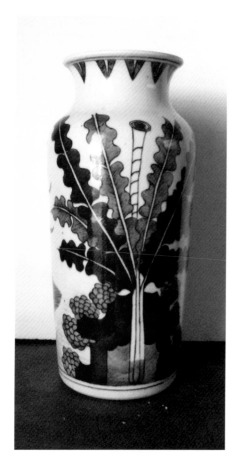

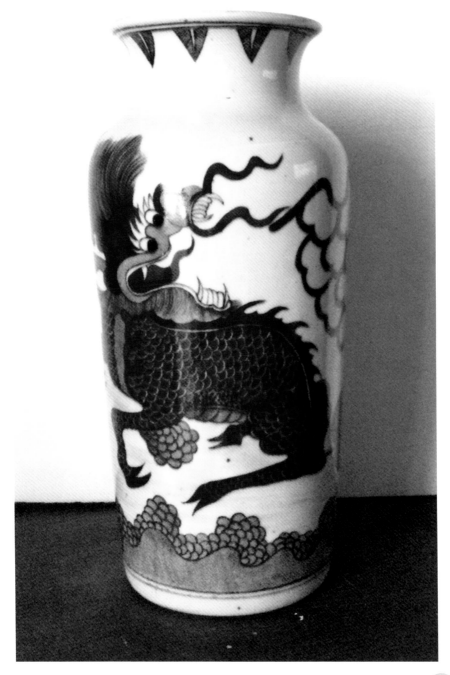

58. 清順治　青花博古紋花觚 (1644-1661)

高 44cm　口徑 21.5cm　底 14.5cm

觚敞口外撇，筒形腹，腹中凸起一周，近底微外撇，平底無釉露胎，口沿施醬釉。以青花為飾，自上而下有三層紋飾。上層主要，花瓶，洞石、花卉等博古圖案，腹部繪洞石，三多果（壽桃、佛手、石榴）近底繪下垂蕉葉紋。

此觚胎體厚重堅硬，白釉泛青，青花色澤濃艷，為典型的順治產品。

此支瓷器是我第一支確認是真品後，才下手付錢買的。因為當時賣家拿了一本北京故宮博物院編著的"清順治康熙朝青花瓷"借我，（前文我已經有提過）並且寬限我 3 天的時間，讓我自己去比對。因為有此慎重的過程，所以價錢當然不便宜，大約是我半個多月的薪水。

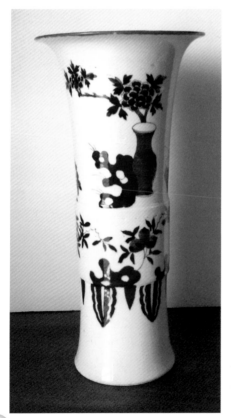

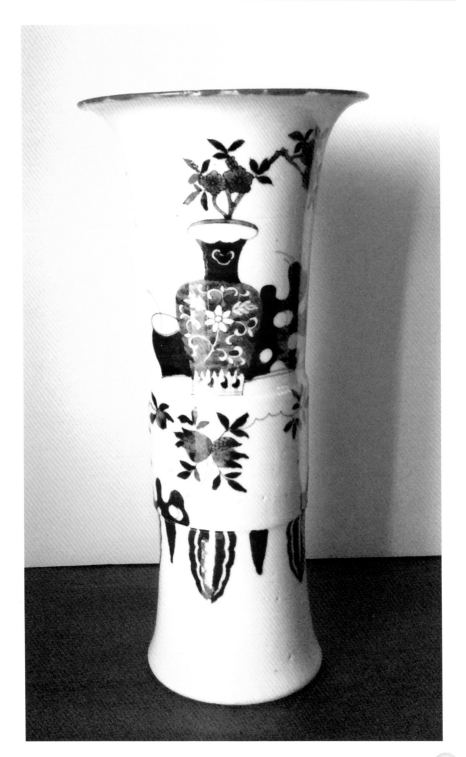

59. 清康熙　綠郎窯青花三瑞獸紋缸 (1662-1722)

高 25.5cm　口徑 29cm　足徑 25.5 cm

直口平沿，深腹略收，玉璧底。外壁繪有麒麟，雄獅，獨角獸三瑞獸紋，以郎窯綠釉為地，開小碎冰片紋，再以釉里紅搭配青花火焰紋。綠郎窯又稱綠哥窯，器身開有細小片紋，口部施醬釉，器足露胎處常泛出火石紅色，玻璃質感很強，開有細碎的斜片紋，俗稱"蒼蠅翅"此屬綠郎窯中的上乘。

民國初年，綠郎窯與郎窯紅一樣受國內外珍重，尤其是法國不惜重金搜括。因而仿製康熙郎窯各釉色之風氣甚囂塵上。

買這支瓷器的時候，也不曉得這支到底是什麼？因為當時連郎窯紅都不曉得，怎麼可能知道何謂綠郎窯？正如所謂的"不知有漢，無論魏晉"當初我也問過好幾個古董界的前輩，沒有一個能說出它的所以然。後來是我自己在耿寶昌先生的明清瓷器鑑定一書中找到了答案的。所以這支買價亦不貴。至於是真，是假？也不是我說了算，不是嗎？

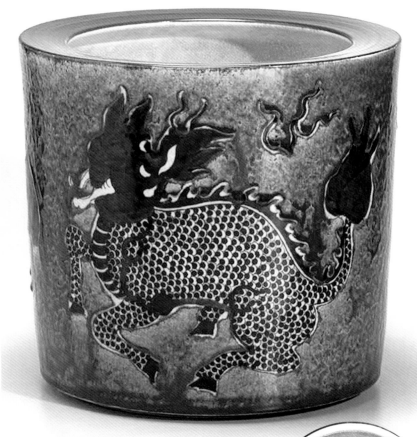

60. 清康熙　青花仕女圖觀音尊 (1662-1722)

高 64cm　口徑 19cm　底 17cm

康熙仕女圖中常繪形象高大，靜坐或梳粧的仕女。其特點是髮髻高聳，臉龐豐滿，眉似彎月，唇如朱點，端莊穩重。但是此時亦有小腳仕女出現在瓷器上。如民國早年的"飲流斋說瓷"載："康熙仕女繪弓鞋纖趺者，雅人所鄙，而價值累千金"由此可見當時收藏者的病態心理。

愈古則愈雅，愈今則愈俗。今弓鞋纖趺，既為當時之裝飾違遵古之心理，又為婦女的下部屬猥藝之物。雖內投人心之所好，而外面則不得不以衛道之態度而斥之也。

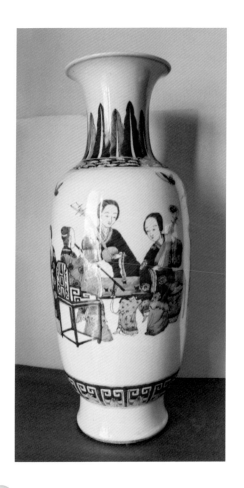

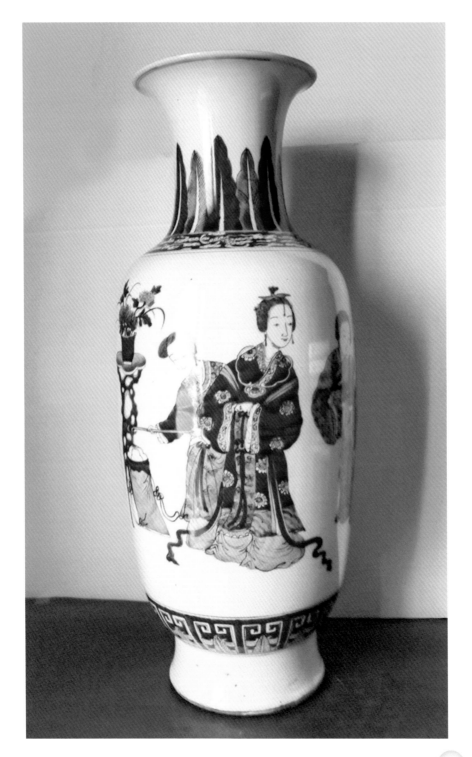

61. 清康熙　青花人物 "跪地封侯" 紋觀音尊 (1662-1722)

高 62cm　口徑 19.5cm　底 19.5cm

此尊極巨大，口沿下繪三角幾何紋。頸部繪洞石竹葉紋並以 2 條弦紋隔開，腹部主題繪一個高官正在向一位跪在地上的小吏宣讀詔書，後面站立著 2 位持戟之將軍，及旁邊數位觀禮之官吏，足部飾以大小不等之城垛紋為飾，通常康熙朝器物中以城垛紋為邊飾的多為上品，此件即有城垛為飾，足見此尊是件精品。

底書 "大清康熙年製" 楷書款

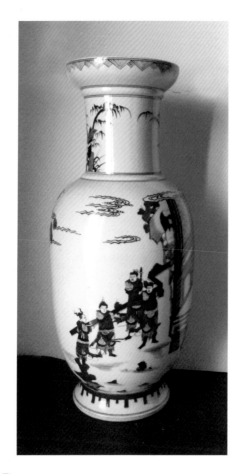

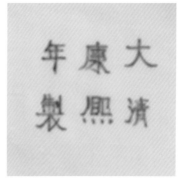

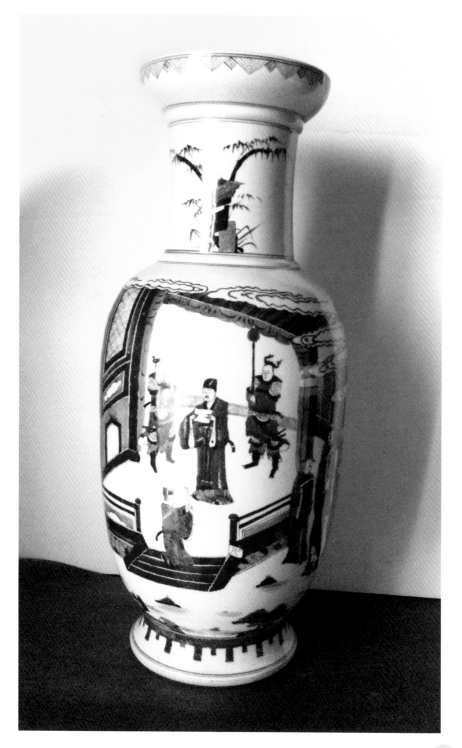

62.清康熙　青花銅雀台前比武圖棒追瓶 (1662-1722)

高 46cm　口徑 12.5cm　足徑 12.5cm

盤口，短頸，圓折肩，筒形長腹，圈足。足內白釉雙圈款。頸部中央有
一弦紋，上繪回紋下繪卷草紋，腹部繪滿比武圖，垂柳枝上掛一戰袍，
一將領馳馬彎弓欲射。此圖取材于"三國演義"中的銅雀台比武。此瓶
白釉上棕眼明顯，深入胎骨，這些都是康熙朝瓷器的特徵。

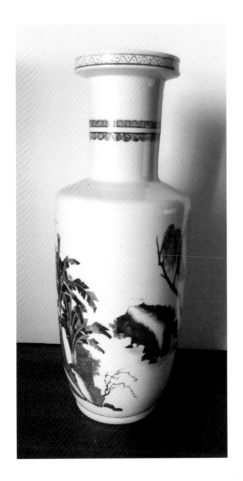

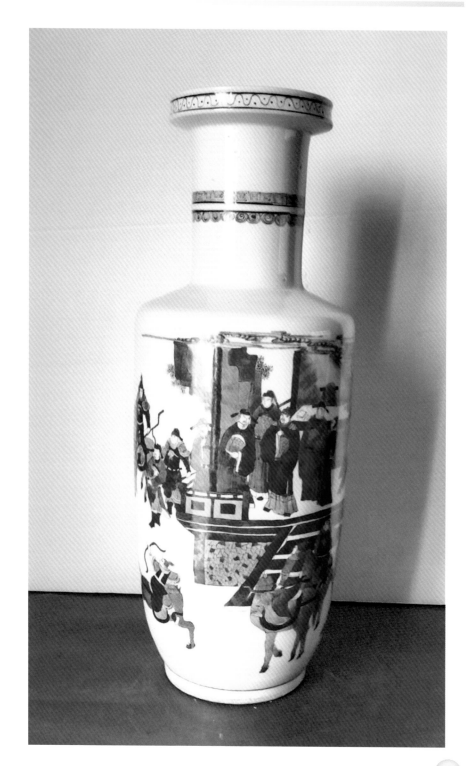

63. 清康熙　五彩雉雞牡丹洞石花草樹木紋象腿瓶

(1662–1722)

高 45cm　口徑 13.5cm　足徑 13.5cm

此瓶因形狀類似象腿，故名之。青花以分水法繪出山石，濃淡分明，一支雉雞立于山石之上，作回頭側望之姿。並以矾紅繪出雙犄牡丹，為康熙本朝之獨有特色。此瓶胎體，緻密結實，握于手中有沈重之感。正如驗證了「行家一上手，便知有沒有」。底書「大清康熙年製」官窯款，為康熙青花五彩之精品。

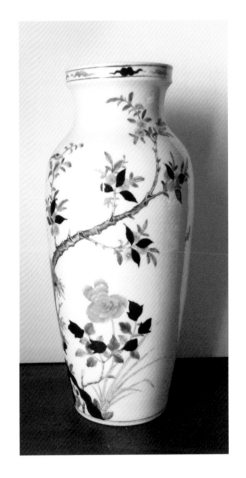

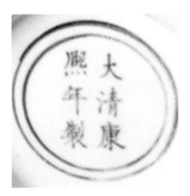

64. 清康熙　青花地白纏枝蓮紋花觚 (1662-1722)

高 38cm　口徑 20cm　足徑 16.5cm

大口外撇，直筒腹，足底亦外撇。腹部繪纏枝蓮紋，口沿及近底處繪海水波浪紋中以回紋分開上下二層。此觚以"反青花"之形態繪出也就是以青花為地，而紋飾描出整齊之白邊。白花內再施以線描，藍白相映，使紋飾更加凸出鮮明。青花發色濃艷，翠麗，為典型之"翠毛藍"。底為二層台圈足，雙圈款。底部佈滿棕眼皆深入胎骨。

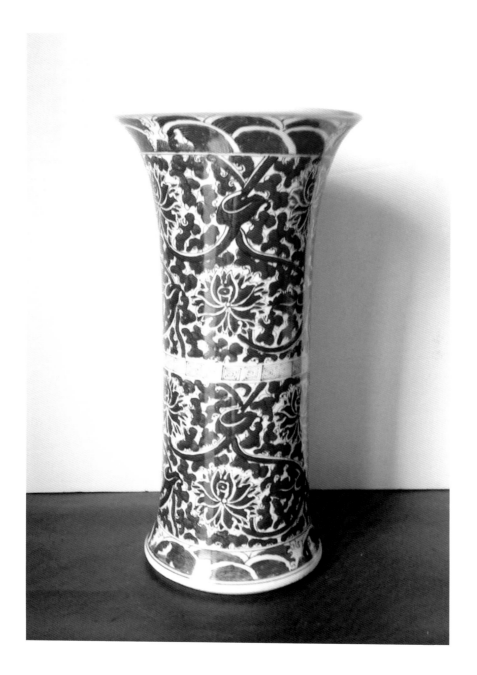

65. 清康熙　青花 "三顧茅蘆" 紋棒追瓶 (1662-1722)

高 45cm　口徑 12cm　底 13cm

整體繪出劉備率關公、張飛二人拜會諸葛亮之故事，青花分水，人物廷拔雄偉，頭部歪斜皆為康熙本朝紋飾之特徵。底書大清康熙年製雙行六字楷書款，此瓶白釉上有無數棕眼，深入胎骨，為康熙本朝之特徵。

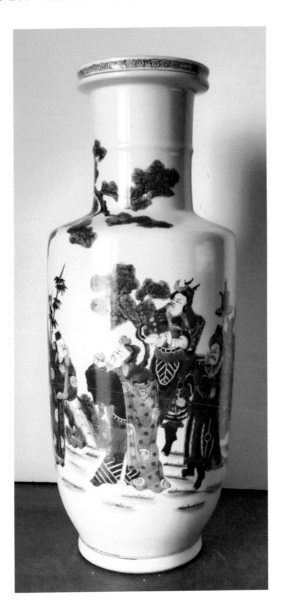

66. 清康熙　青花開光人物紋天球瓶 (1662-1722)

高 45cm　口徑 9.5cm　底 14cm

瓶直口，長頸，球形腹，臥足。口沿下繪如意紋，下頸部繪蕉葉紋，近底部繪放射線的幾何線條。腹部主題以青花地繪冰梅紋，並有 4 個開光繪 2 位將軍汾陽王郭子儀和江東孫郎及其文字敘述。青花冰梅紋是康熙年間流行的紋飾，以表現冰雪中的梅花而得名。

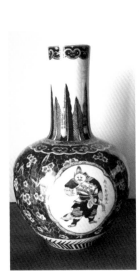

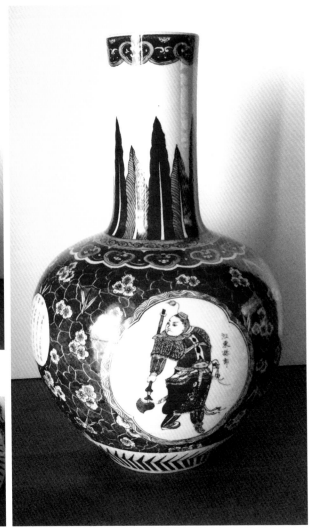

67. 清康熙　郎窯紅膽瓶 (1662-1722)

高 23cm　口徑 2.5cm　足徑 7.5cm

康熙紅釉以郎窯紅最為出名，它是在仿燒明宣德的寶石紅而新創的，色澤好像初凝之牛血一般猩紅，因此又被稱為"牛血紅"。口沿因紅釉流淌下垂出現輪狀白邊，然後往下顏色愈深，到底部時又戛然而止，故又稱"脫口垂足郎不流"。郎窯紅釉面除有大片裂紋處，還有不規則的"牛毛紋"底足內呈透明的米黃或淺綠色俗稱"米湯底"、"蘋果底"。郎窯紅的燒造條件十分苛刻，對燒成之溫度和氣氛要求很嚴格，常是百裡，甚至是千裡挑一，故當時有"若要窮，燒郎紅"之說。

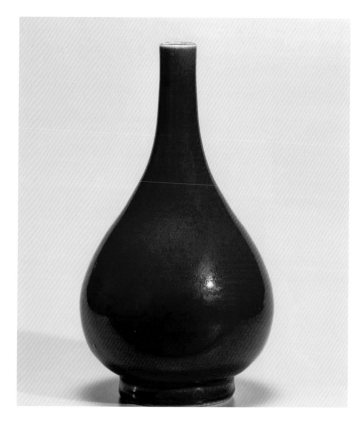

68. 清雍正　青花鳳紋罐 (1723-1735)

高23cm　口徑12.5cm　底11.5cm

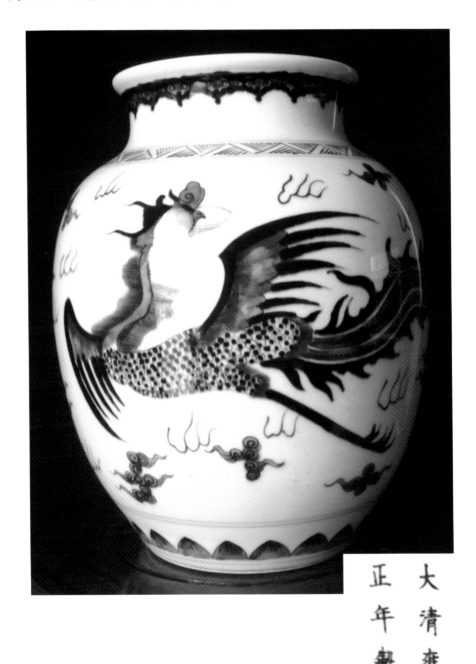

大清雍
正年製

69. 清雍正　珐瑯彩三多紋雙耳抱月瓶 (1723-1735)

高 33cm　　口徑 6cm　　足徑 23cm

Enamel(Falai Tsai) flask vase 底書"雍正年製"雙框藍料款
Yongzheng Period Qing Dynasty (1723-1735)

此瓶以繪玉米之花籃作為題材，花籃上、下繪描金萬字紋。花籃內正面繪滿佛手、壽桃、石榴、葡萄等多子、多福、多壽三多紋，背面則繪以牡丹、菊花，等花卉並有數隻蝴蝶騰空飛舞著，此瓶畫工精湛，壽桃、葡萄等栩栩如生，令人垂涎欲滴，珐瑯彩發色鮮艷，實為雍正朝，不可多得的佳作。明代劉若愚的"酌中心誌"所載御用監武英殿畫士所作"錦盆堆"則名花雜果。因此我們所稱之"花籃紋"在明代叫"錦盆堆"，是成化時期新創之紋飾，在成化以前是沒有以花籃紋為題材的。

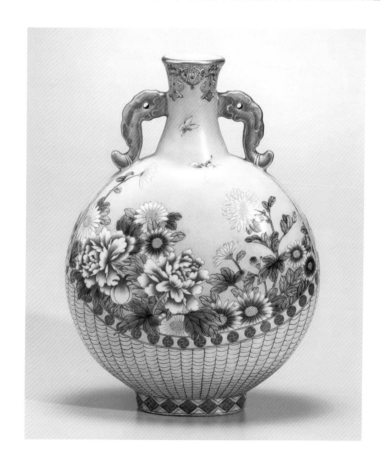

70. 清雍正　青花將軍瑞獸紋棒槌瓶 (1723-1735)

高 48cm　口徑 14cm　底 15.5cm

雍正之棒槌瓶又稱軟棒槌瓶（有別于康熙之硬棒槌瓶）撇口，束頸，溜肩，直筒形腹，腹下略收，足尖圓滑。頸部繪竹葉紋，並有明顯之橘皮紋。腹部主題繪將軍瑞獸圖，圖中一位身穿盔甲的將軍手持火珠與瑞獸相戲，周圍襯以欄杆、山石、花草、樹木、瑞獸圖在明清瓷器中比較常見，屬吉祥紋飾。雍正青花，呈色純正，潔淨無瑕，具有深淺不同之色階，略顯暈散。

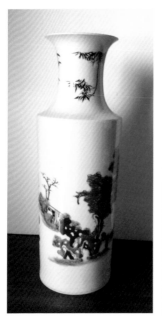

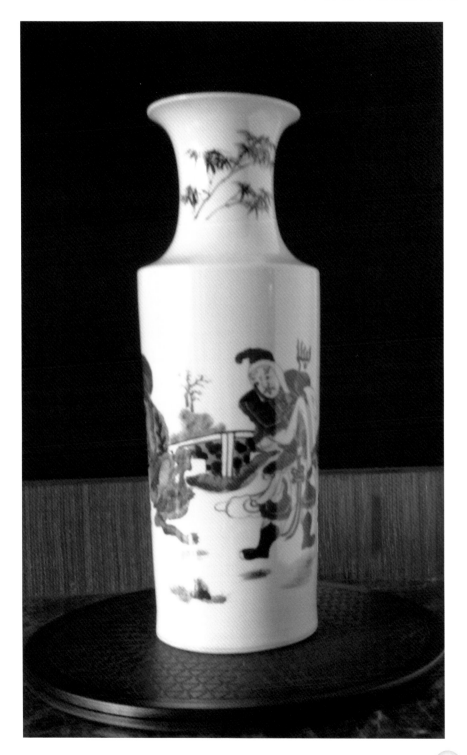

71. 清雍正　寶石紅釉玉壺春瓶 (1723-1735)

高 35cm　口徑 10.5cm　底 15cm

斂口束頸，腹部豐滿，圈足。器形典雅俊秀，具少數 "棕眼"，通體施寶石紅釉，釉色純正勻淨，底書 "雍正年製" 藍料款四字。

紅釉屬高溫顏色釉品種，首創于元代，因以銅為呈色劑在高溫還原氣氛下燒制而成，故又稱 "銅紅釉"。

元代之紅釉多呈豬肝色，不夠鮮艷。明初永樂 "鮮紅" 與宣德 "寶石紅" 質料細膩，紅而深沈，釉汁瑩潤，器口一周成整齊之白邊（燈草口）故有 "以鮮紅為寶" 之美譽。此瓶之器口，以金粉描之，更顯其尊貴。乾隆時期以前多用青花款，其後多用抹紅款。而清三代康、雍、乾三朝堆料款的瓷器，絕大部分是官窯中的精品。

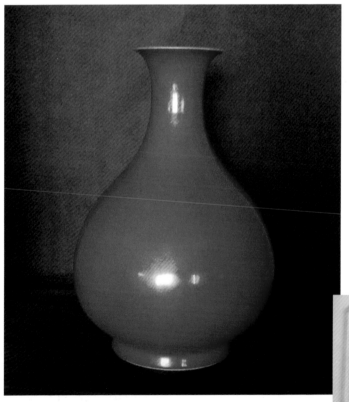

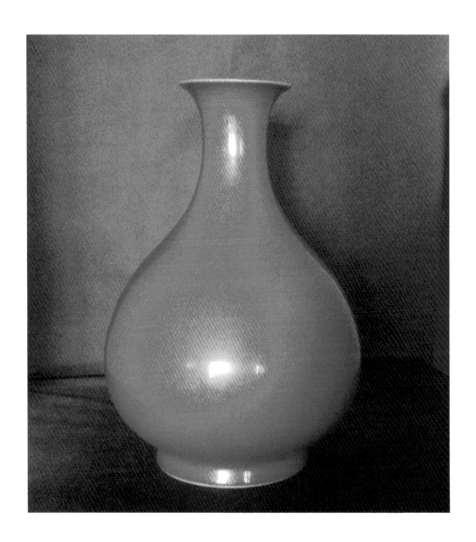

72. 清雍正　胭脂紅釉高足杯一對 (1723-1735)

高 8.5m　口徑 7.5cm　底 3.5cm

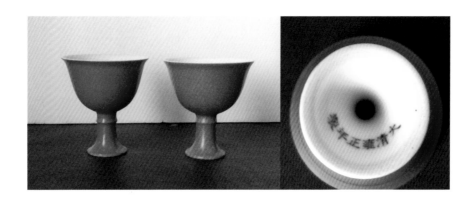

73. 清雍正　胭脂紅釉小酒杯一對 (1723-1735)

高 4.6cm　口徑 6.4cm

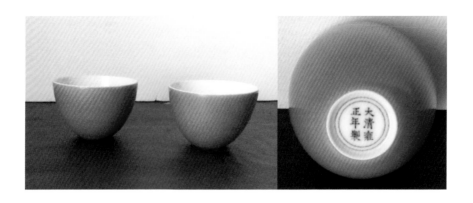

74. 清雍正　檸檬黃釉高足杯一對 (1723-1735)

高 8.5cm　口徑 7.5cm　底 3.5cm

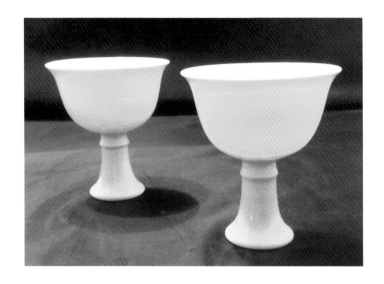

75. 清雍正　鬥彩勾蓮紋貫耳瓶一對 (1723-1735)

高 31cm　口徑 10cm　底 12.7cm

A pair of Tubular vase it lotus flowers Outlined in doucai enamels

直口，短頸，頸置對稱貫耳，垂腹，圈足。口沿下飾花卉紋和變形如意紋，頸部飾勾蓮紋。腹部於環套古銅紋輪廓內飾勾蓮紋，近足外飾蓮瓣紋，足外牆飾花葉紋。外底白釉青花楷書 "大清雍正年製" 六字雙行雙圈款。

雍正朝是清代鬥彩器燒制最成功的時期，其中最突出的成就就是在傳統的鬥彩工藝中引進了粉彩的渲染技法在一些圖案中以含砷的玻璃白打底，再用紅、黃、綠等色在其上輕輕渲染，使紋飾出現深淺濃淡的變化，打破了成窯一件衣，花無陰陽向背的特點，給人以柔和典雅的感受。在工藝上由於雍正朝特別講究精細工整，故釉上所施各種色彩都正確無誤地填在青花輪廓線內。

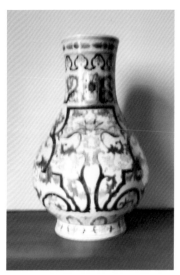 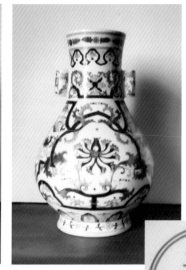

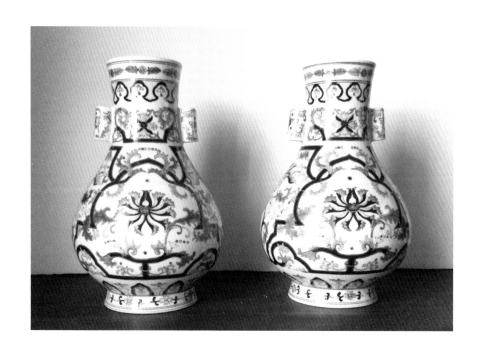

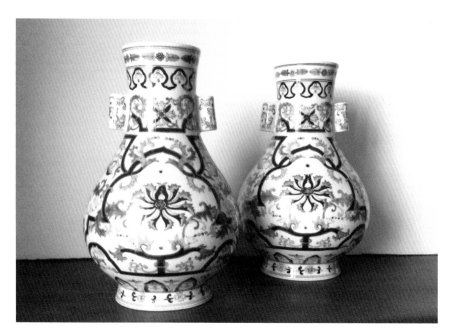

76. 清雍正　鬥彩蓮花紋蓋罐 (1723-1735)

高 16cm　口徑 7cm　底 9cm

Cover jar with lotus design Doucai colors

直頸，闊肩，肩以下漸收，內凹成圈足。有凸頂寶鈕蓋。腹部均布四個菱形開光內繪折枝蓮紋。開光之間隔以上下呼應的小折枝蓮和花葉枝。肩與頸部分別為覆、仰蓮瓣紋。蓋面為如意紋，蓋邊飾捲花紋。外底青花雙圈楷書"大明成化年製"六字雙行寄託款。此罐製作精良，填色都正確無誤地在青花輪廓內，應為雍正時期之作品。

77. 清乾隆　粉彩胭脂紅釉五龍戲珠海水紋膽瓶一對

高 47cm　口徑 4.5cm　足徑 13.5cm

A pair of famille-Rose Vase. Qian-long period Qing Dynasty (1736-1795) in Mint condition.

此一膽瓶在潔白紅膩的胎釉上，以濃艷之胭脂紅通體描繪四龍戲珠，並于頸部處堆塑一珊瑚紅色之蟠龍，構成一副完美之五龍戲珠圖樣。

此對膽瓶是我所有瓷器買賣當中，最具離奇故事性的。記得當天星期天早上我一邁入高雄十全路上的玉市，就被一個我不認識的老闆拉到他的攤位上，他認得我，因為只要我看上的東西，就一定馬上淘錢買單，正是他們心中的"凱子咖"或稱"盤子咖"。在他攤位的正中央就擺了其中的一支膽瓶。當時那瓶髒兮兮的，蒙上了一層很厚的污垢和灰塵，也因為那樣所以幸好無人問津。本來我個人有十分潔癖，像那樣髒的東西，我是不屑一顧的。但是那天不知何故，好像和此物有緣似的，就和他聊起來了。他說此瓶是他老爸生前最喜愛的東西，是乾隆官窯，特別囑咐他再窮也不可以賣，他說今天如非萬不得已，是不會出賣它的。然後他開出一個我還能接受的價錢，我再殺價一些，馬上就成交了。付錢完事後他馬上接著說，這本來是一對的，家裡還有另一支。我心裡想這下完了，他可能會獅子大開口了，但是他馬上接著說如果我願意，就按第一支的價錢就可以了。結果第二支更髒，因為他說那對瓶子放在他父親的床下好幾十年的時間了，因為他父親都不讓他們靠近，所以就沒人去動過它們。我記得當時我費了近五個小時，才將它倆洗刷的乾乾淨淨。至於是否是乾隆官窯，還是要看它們的本事了！不過上面所畫的胭脂紅龍，活靈活現，美不勝收，真是令人"嘆為觀止"。（breathtaking）

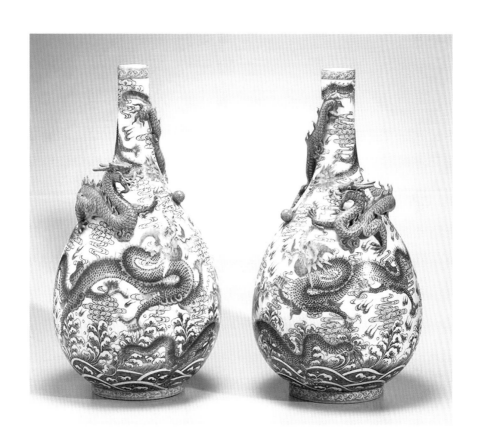

78. 清乾隆　粉彩"江山萬代"如意耳琵琶尊 (1736-1795)

高 38cm　　口徑 10.6cm　　足徑 16cm

洗口，束頸，圓腹，圈足整齊且直，為寬窄不同的二層台式。器形像一把優雅的琵琶，莊重古雅。口沿描金，口部繪靈芝形雲頭紋，下繪八寶紋，腹部繪山水、人物、扁舟，亭榭樓閣，楓樹松林，腹下繪變形蓮瓣紋足外部繪回紋，底綠地用紅彩書"大清乾隆年製"篆書款。造型精美，畫工精湛，色彩繽紛，華縟多姿。尤其于白地上通體細膩描繪山水人物，漁舟屋宇之景，並以細若絲之墨彩，描繪波濤，使人如同墜入仙境，不由讓人聯想當年乾隆下江南時，觀賞江南秀美大好河山之歷史背景。此尊先由清乾隆內務府造辦處做好本樣，再由跟隨乾隆南巡之宮廷畫家，按照乾隆親臨過之景色繪出藍圖，經過御批審定後，奉旨照樣燒制，即"大內製樣"荐御廠燒制。依此瓶之寫款判斷應是乾隆當太上皇時之作品和北京保利所拍賣的寫款方式不大相同。（即嘉慶早期之作品）

這支瓷器可能是我所有瓷器之中，買到最貴的。當時我記得很清楚，是一個熟悉的病患拿來的，他提著一個日本梧桐木作的盒子，和一本拍賣書，進來我的診間。盒子一看就知道有好幾十年之歷史，當他把瓷器從盒子中拿出來時，我當時真的是驚呆了，因為一看就知是"鬼斧神功"之乾隆作品，尤其是那兩個如意耳，作的唯妙唯肖，使我連懷疑它的真偽都不敢說出口，而且他當時開出是等同一間 40-50 坪公寓（台南市）之天價，我也知道如果我沒有在一個小時之內作出決定，他一定會馬上跑去別處的，而我此生也就和此瓶無緣了。但是我當時亦無法拿出好幾佰萬之現金，此時對方提出一個折衷辦法，他說可以從我那邊選擇五支瓷器然後再加上一些現金就可以馬上成交。就好像買賣股票一樣，一張大立光不好賣，先換成 5 張台積電再加上一些現金，問題就迎刃而解了。所謂"貨換貨兩頭樂"，真是何等聰明的生意人啊！結果就讓他挑選了 2 支雍正，2 支乾隆朝外加 1 支道光朝，當然對方是個明白人，他一定不會隨便挑的，至於是真？是假？「燈下是乾隆，霧裡似民國。欲待有真相，河濱遺範中。」此情景有點類似徐悲鴻先生在香港向一個外國老太太買那卷"八十七神仙圖"的過程，當時他正好在香港辦畫展，結果是以壹萬元的港幣再加上七幅他的畫作精品才成交的。不是嗎？

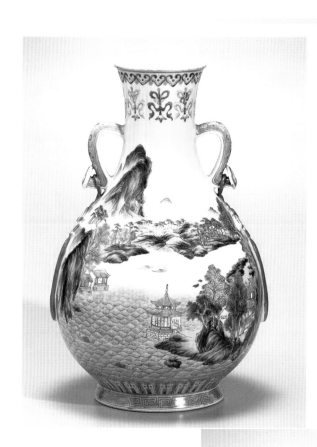

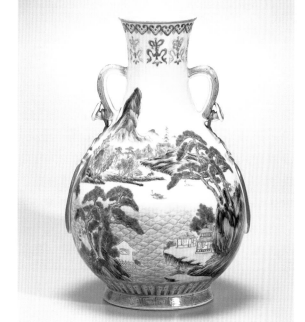

79. 清乾隆　爐鈞釉描金舞馬銜杯紋皮囊壺 (1736-1795)

高 30cm　口徑 5cm　足徑 17.5cm　w12.5cm

壺是仿照中國北方契丹族的皮囊壺而製作的，壺口偏在頂部的一邊，配有一個蓮瓣式寶珠鈕壺蓋，壺身兩側各裝飾有一匹口銜酒杯，翩翩起舞的舞馬。舞馬頸上繫著彩帶，全身呈蹲踞的形態，昂首奮蹄尾巴搖擺，生動再現了舞馬在曲終時敬酒祝壽的畫面。壺身刻畫的舞馬略微凸出表面，立體感和空間感很強，形態逼真，壺的提梁，壺蓋以及壺身兩側的舞馬均有一層描金，其餘部分為高梁紅和松石綠互相流淌之爐鈞釉色，金銀互相輝映顯得柔和而華美。相傳唐玄宗李隆基酷愛觀賞舞馬，每年八月初五是他的壽辰，在當時稱為"千秋節"，這一天，他一定會親臨興慶宮的勤政務本樓下，觀看盛大規模的舞馬表演在千秋節的宴會上，參加舞蹈演出的舞馬通常有數百匹，這些舞馬身上披著錦繡衣裳，頸上掛著黃金鈴鐺。當"傾杯樂"的曲聲響起時，舞馬就會和著節拍，躍然起舞。當樂曲演奏到高潮時，舞馬還會飛速旋轉，表演出各種高難度的舞蹈動作。更有趣的是，樂曲接近尾聲時，舞馬便會銜起酒杯，緩行到唐玄宗面前，溫順地垂著頭跪拜在地，向唐玄宗祝壽。

唐玄宗的宰相張說曾寫過一首"舞馬千秋萬歲禾府詞"描繪了當時舞馬表演之盛況。詩中說："聖皇至德與天齊，天馬來儀自海西，更有銜杯終宴曲，垂頭掉尾醉如泥。"

舞馬表演雖然精彩絕倫，但是通常只給皇帝和皇親國戚欣賞，而且通曉舞馬技藝的馴馬師很少，一旦歷經朝代更替，這門絕技很可能此就失傳。不幸的是，天寶十四年（西元 755 年）安史之亂爆發後，唐玄宗倉皇出逃，將心愛的舞馬遺留在宮中。安祿山進入長安後，發現了這批舞馬，十分喜歡，便將舞馬轉運到范陽，以供節慶盛宴時欣賞。安祿山死後，這批舞馬便落到了大將田承嗣手中。田承嗣沒有聽說過這批舞馬的玄妙，以為這些只是一般的戰馬。有一天軍中奏起音樂，舞馬隨著節拍翩翩起舞，將士們以為是妖孽作怪，竟將這些舞馬活活打死，從此以後，舞馬便消失了無影無蹤。

要辨別描金瓷器制作年代要特別注意金彩的含金量和呈色。

1. 元代以前用金箔。

2. 明代用金粉。

3. 清代用金水（含金 16%），時代越後含金量就愈少。民國以後都用合成之金水替代，含金量就更少了。

※ 爐鈞為雍正時期創燒之品種，在澀胎上施釉低溫二次燒成。釉色有"葷""素"二種，葷者有金紅斑點紅中泛紫如高粱紅，素者不見或少見金紅而以流淌的松石綠釉為主。一般來講雍正紅多藍少，而乾隆則藍色較多，紅色較少。

80. 清乾隆　青花海星形折枝四季花卉紋香爐 (1736-1795)

高 26cm　口徑 19cm　足徑 45cm

此器造型極為奇特，呈海星狀，器腹堆釉呈大小不等的多邊棘皮狀，猶如開光，內繪四季花卉紋飾，口沿下垂方狀錦地極為細致，勾線流暢，線條纖細填色準確，構圖嚴謹，青花色澤純正，時代特徵較為明顯。

81.清乾隆　粉彩描金珍珠地博古紋雙螭龍耳抱月瓶
(1736-1795)

高 36cm　口徑 6.5cm　腹 26cm　底 12.5cm

博古紋飾在乾隆官窯器物中，十分少見。按說乾隆在位時間極長，加上嗜古，博古紋飾應不少見。因此大概因為此類紋飾雖有博古之名，確無"博古"之實故不受重視。

此瓶繪有瓶、罐、如意、花几、山石、鼎、彝及壽桃、石榴、佛手三多紋樣，紋飾構圖集中，繪畫纖細流暢，尤其是大瓶上之龍紋栩栩如生，有騰雲駕霧之氣魄，為乾隆官窯中的精品。黃釉器為青代宮廷主要用品，歷朝相襲直至清末，其色深淺不一，尤其以淺而含有粉質的淡黃色釉最出名，此品種珍珠地黃即是。

※ 珍珠釉是高溫色釉中的特殊品種。具有淡雅素靜，顆粒凸起的藝術效果。

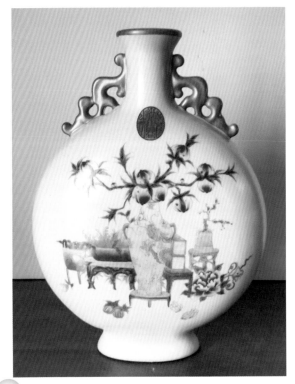

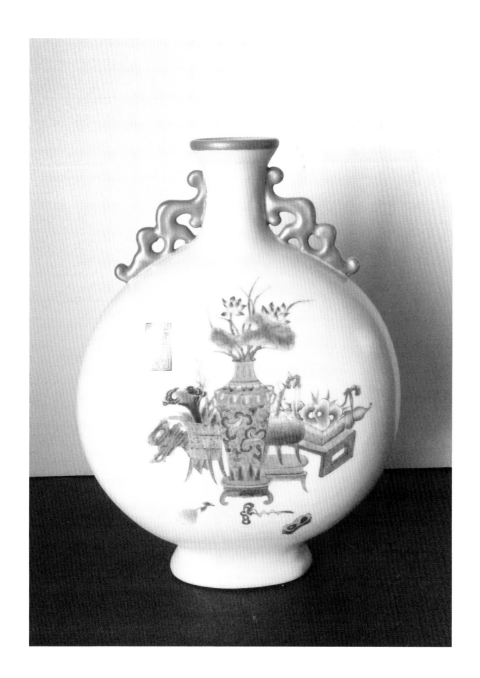

82. 清乾隆　天藍釉葫蘆瓶 (1736-1795)

高 23.5cm　口徑 2cm　底 7.3cm

直口，器成葫蘆形，又稱"大吉瓶"淺挖足，器身滿施天藍釉，釉面滋
潤肥厚，玉璧底，一圈露胎較寬，中心內凹一圓圈上白釉，底書青花
"大清乾隆年製"篆書款。

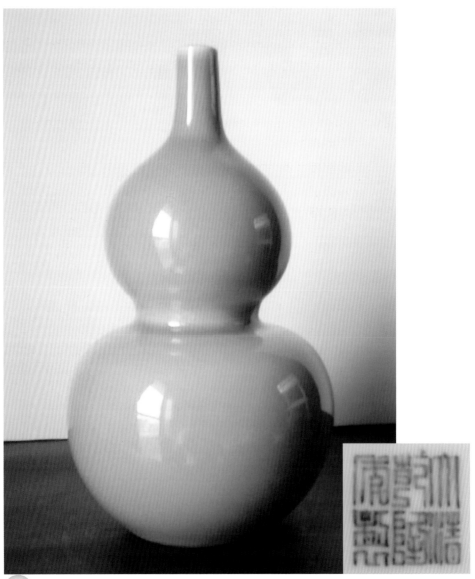

83. 清嘉慶　詩文碗 (1796-1820)

高 8cm　口徑 16.5cm　足徑 6.5cm

嘉慶官窯飾以詩句的器物較乾隆時少，雖然御制詩仍較為流行，但是無論是數量、品種及質量，都不如乾隆。究其原因，與嘉慶崇尚清廉，遏止奢侈之風有關。況且古玩珍寶，飢不可食，寒不可衣。因此在嘉慶當政的二十五年裡，基本上身體力行，帶頭節儉。此碗以唐朝詩人王之渙"登鸛雀樓『白日依山盡、黃河入海流、欲窮千里目、更上一層樓』"為主題。鸛雀樓是中國著名的古代樓閣之一，與黃鶴樓、岳陽樓、滕王閣被並稱為中國古代四大名樓。（另一說為黃鶴樓、岳陽樓、滕王閣、蓬萊閣）

此碗內部和底部施以松石綠釉，底書"大清嘉慶年製"紅彩篆書款。腹部則以白地黑字題唐詩"登鸛雀樓"書寫甚工整，起承轉折有力、點劃遒勁。每行或五或六字布局疏密得當。製作精細，應是嘉慶朝之精品。

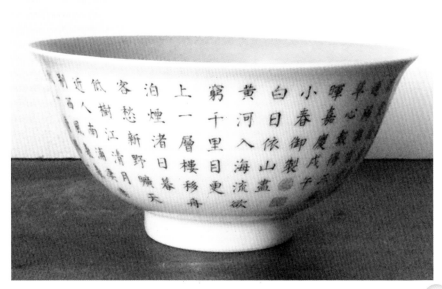

84. 清道光　青花庭院嬰戲紋貫耳瓶 (1821–1850)

高 41cm　口徑 8.5cm　足徑 14.5cm

瓶直口，長頸，頸兩側飾對稱貫耳，折肩，肩以下漸收，內凹成圈足，足內有"大清道光年製"楷書款。口沿和底部以海水紋為邊飾，肩部繪以芭蕉、竹葉、樹木、欄杆、洞石等紋飾，頸部和腹部則以嬰戲紋為主題。道光朝國勢日衰，製瓷工藝水平下降，畫法呆滯，內容繁雜。其顯著之特點是童子的髮髻多在頂心高束，所繪童嬰形態生動，面部表情豐富，頭與身體之比例漸趨正常，給人以真實可信之感。

一般道光之款識，皆書以篆書款，此瓶則以楷書款為之，實難能可貴。凡瓶上端有耳，下端不一定有孔，但下端有孔者，上端必有耳，以便于穿帶也。故亦稱貫耳穿帶瓶。因此瓶下端無孔，因此只能稱是貫耳瓶，蓋因不能穿帶也。

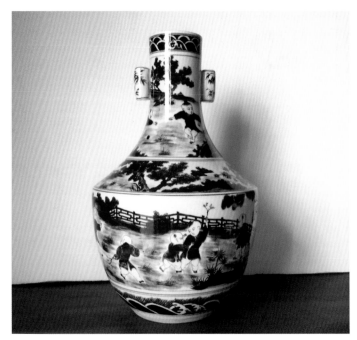

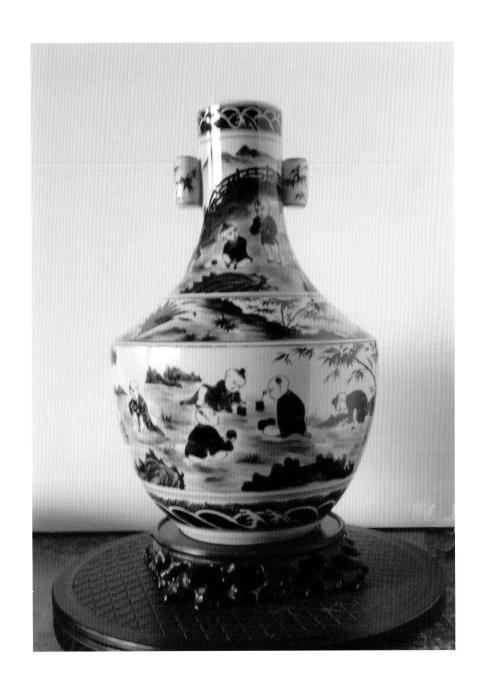

85. 清咸豐　黃地白立粉堆花（法華）花鳥紋賞瓶 (1851–1861)

高 41cm　口徑 12.5cm　底 15.5cm

清咸豐因在位時間極短只有 11 年（1851–1861），且中間又歷經太平天國之戰爭，所以咸豐瓷器燒造期間不到 5 年，因此器物較少。

此賞瓶頸部較一般之賞瓶為寬，然此正是咸豐朝賞瓶之特徵，且整體以黃釉為地，並以立粉堆花之法（俗稱法華）凸堆成白色花鳥紋飾，黃、白互相輝映，極其狀觀，為不可得多咸豐本朝官窯製品。底書紅色"大清咸豐年製"六字標準官窯款。

86. 清咸豐　青花開光人物花卉紋大海碗 (1851-1861)

高 16.5cm　口徑 38cm　底 18.5cm

咸豐一朝製瓷數量極其有限，青花瓷器也極為稀少。前期使用國產青
料，呈色鮮艷，以仿康熙青花為主。然其製作水平不高，造型趨向笨拙，
釉面呈波浪狀青花呈色似康熙時的翠毛藍，但甚漂浮。

咸豐瓷器署款一反前朝多篆書的習慣，開始較多運用楷書寫款，字體以
側峰寫出，類似於道光時的慎德堂款識。

87. 清咸豐　粉彩福壽花卉蝴蝶紋長頸瓶 (1851-1861)

高 49cm　口徑 75cm　底 13.5cm

直口，長頸，折肩，肩以下漸收。頸部在黃地上繪以蝙蝠、桃和團壽字的五蝠捧壽紋。腹部主題則繪以牡丹、菊花、蓮花等各式花卉和蝴蝶紋。近底部則繪變形蓮瓣紋和回紋。底書"大清咸豐年製"青花楷書款。

我們知道咸豐朝代的瓷器很少，尤其精品更不常見。此瓶畫工精湛，佈局合適，寓意吉祥，此瓶造型特殊，尤其是以紫色繪出菊花，俗稱"雪青紫"，此亦為咸豐朝代獨有之特色。非常難得。

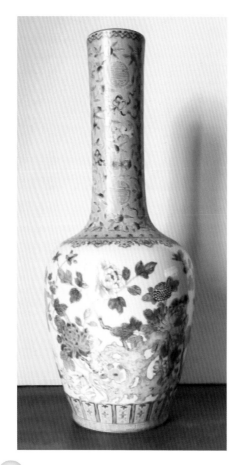

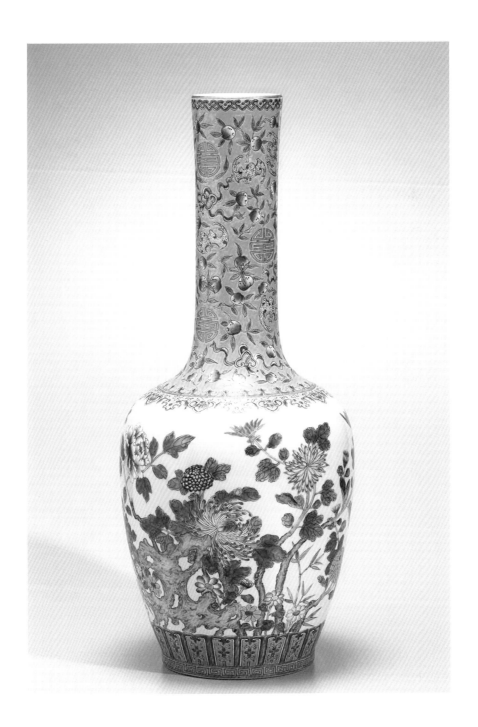

88.清光緒　粉彩獅子戲球紋長頸瓶 (1875-1908)

高 39cm　口徑 4cm　足徑 15cm

口描金，頸部滿繪雲鶴紋、如意紋、蕉葉紋。腹部繪獅子繡球，所繪獅子體格健壯，精神飽滿獅子顏色五彩繽紛，形狀各異，繪畫工整，層次分明動感十足。三隻獅子戲球，此類紋飾寓意明顯 "獅" 諧 "師" 比喻古時官職中的太師、太傅、太保寓意官至極品，位列三公。底書 "大清光緒年製" 二行六字青花楷書款。

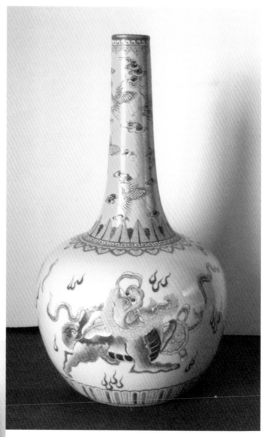

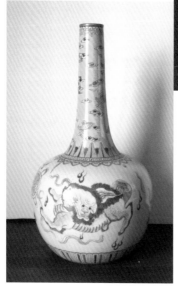

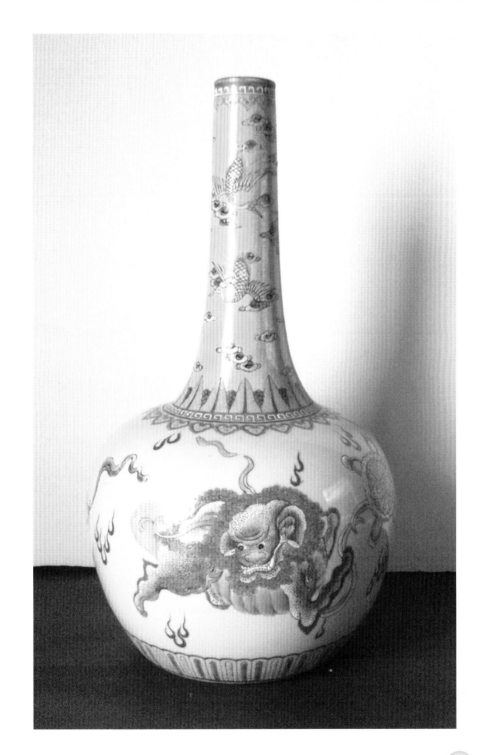

89.清宣統　粉彩描金百蝶花卉紋賞瓶 (1909-1911)

高 41cm　口徑 10.5cm　足徑 13.5cm

宣統一朝時間很短，總共才 3 年，花蝶紋飾並不多見，此瓶肩部飾以金彩二弦紋。器身主題為粉彩百蝶其色彩艷而不俗，蝴蝶動感強烈，畫工精湛，好像一幅生趣盎然之國畫，從整個畫面來看具有清新秀麗之感，為宣統官窯之精品。底書 "大清宣統年製" 紅彩楷書款。

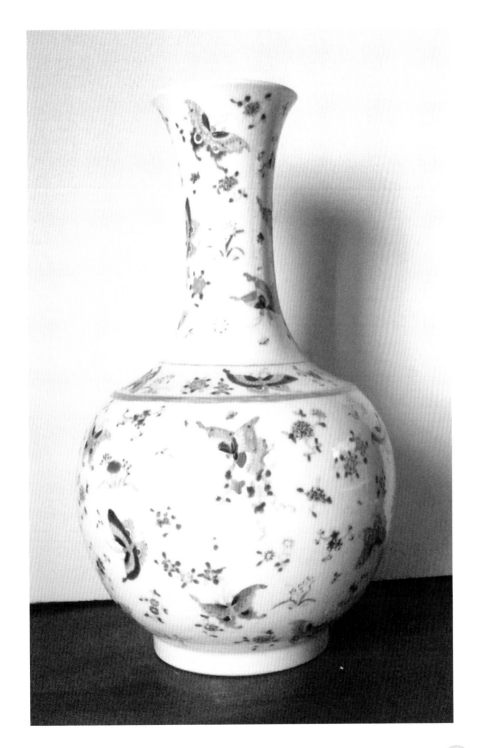

90. 民國　珠山八友鄧碧珊 (1874-1930) 魚藻紋筆筒

高 19cm　口徑 19cm　足徑 19cm

鄧碧珊字 "辟寰 "號鐵肩子,珠山八友之一,專攻魚藻,兼畫花鳥,文學藝術修養頗深詩書畫俱佳。他的傳世作品多為粉彩魚藻圖,偶見墨彩風景畫。他思想活躍,很能接受新生事物,具有首創精神。他不受限于傳統中國畫技法繪瓷,大膽借鑒吸收日本東洋畫技法,這在當時的陶瓷美術界,可謂是 "獨辟蹊徑"。

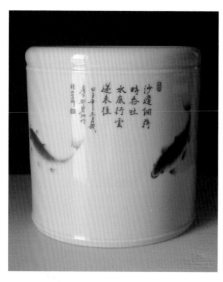

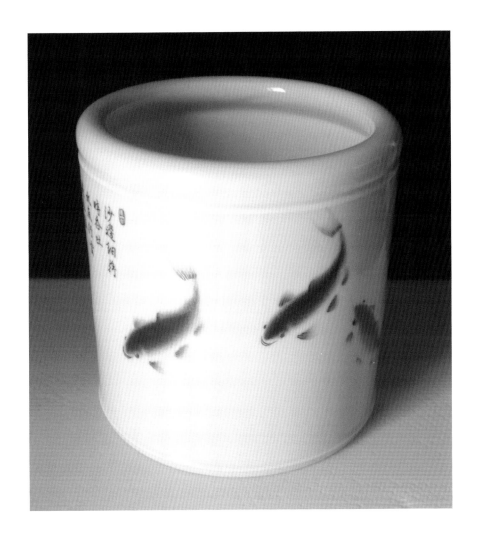

『台上一分鐘，台下十年功。

只要功夫深，鐵杵磨成針。』

編　後　語

　　本人自從想把一路走來的收藏品，編輯成冊以後，本來想至少也可以寫出 100 支以上的瓷器，但是愈寫愈到最後才覺得心有餘而力不足，一來本人才學有限，寫到最後已漸漸到了黔驢技窮之地步，二來我也沒有那麼多好的收藏品，可以和諸位同好共享。而且所引述之資料皆是我多年來讀書之心得，故在書上如果還找得到出處的用語，我都儘量標示，但是有些年代已經非常久遠，且我亦無法查證出處時，在此向諸位前輩致歉，因為並非我故意冒犯，而是我真的無能為力。收藏真是一件非常美妙之事，我就是因為迷上了收藏所以本行之醫療事業，在十幾年前我還不到六十歲時，就已早早退出，從此不務正業的踏入收藏這條不歸路。自此開始雲遊四海，到世界各地之著名博物館去觀摩學習。足跡幾乎遍及中國大陸、歐美日各大博物館。剛開始時當然“打眼”之事不斷發生，凡是看到好的東西，只要能力所及一定是非把它買到手不可。所謂“不知者不懼”等到滿屋子都塞滿了所謂的贋品和腳貨之時，卻又不計成本的儘量出清，最後終於悟出了“寧散千金收稀有珍奇，不圖賤價買普通平凡”這個大道理，因為快樂並不是在得到了你想要的東西而已，而是要在你得到了東西以後，還能對它保持著長久之喜愛。凡是有過收藏經歷的人，都有自己的喜樂和憂傷，一帆風順是成不了收藏家的。而且實踐是走向成熟收藏的必經之路。你一定要在古玩市場練眼力，在贋品堆裡滾釘板，然後才能練出“火眼金睛”之境界。從此以後本人便秉持著“不是精品不動心”這個原則，才能在爾虞我詐之收藏市場裡，死裡逃生，其中的喜怒哀

樂，實非一般平常人所能體會的。本書出版時所拍的照片承蒙郭建棠主任及其他摯友之鼎力相助，才能完成任務，在此並向他們致謝。最後希望此書之出版能讓一些初入收藏界之朋友，儘量避免走進誤區，造成金錢和精神上之損失，因此而提高藏品之檔次。我們知道瓷器的壽命，只要你保護好好的，它總是要比人的壽命長久得多，而且總會在喜愛它們的人手裡。一時聚散，分分離離，世代相傳，我們這些收藏者，也不過都是它們的暫時保管者而已。所謂"當其欣於所遇，暫得於己，快然自足，不知老之將至"。"世有伯樂，然後有千里馬"。能認識何者是"千里馬"寶物的鑑賞家，其重要性尤甚於器物的本身。而令人痛心的是首先鑑定古物的鑑賞家，都變成"外國人士"。如磁州窯是日本人，而元青花則是英、美人士。華人在這一方面落後及困乏是頗嚴重。西方先進國家人士無論是治學或營商都具有踏實而長遠之目光。而大部分的華人之中有經濟能力之收藏家收藏古物只專注於其經濟效益。藝術欣賞也只限於浮光掠影，講到文化歷史時更是一竅不通，連附庸風雅都談不上。因此也希望一些後進之收藏好友，能秉承平常心態，多多充實自己的知識和眼力，以實事求是之精神，量力而為，而達到快樂的收藏境界。千萬不可一昧想以撿漏之心來從事收藏。要知道"撿漏"的前提是在不可存有"撿漏"之心時，才能夠成功的。切記切記。到你能看得懂自己的收藏品時，你才是它的真正擁有者。當你真正找到一件稀有珍品時，尤其是"撿漏"以低價而買到了俏貨之時，你一定會覺得欣喜若狂，時而凝視冥思，時而摩挲觀賞。甚至於半夜起床時，也會禁不住的去瞧它一眼，這就是收藏給大家帶來的無窮樂趣。

鄭博章

2021 年仲夏于鯉魚齋

163

Nelson & Atkin museum 的展覽大廳

Nelson & Atkin museum 的展覽大廳全景
KANSAS City. MO, U.S.A.

2017 年參觀大陸鞏義博物館

作者於 2017 年至大陸觀摩古窯址

美國賓州 pittsburg 的安迪沃荷 museum

美國馬里蘭州 Baltimore Walters museum

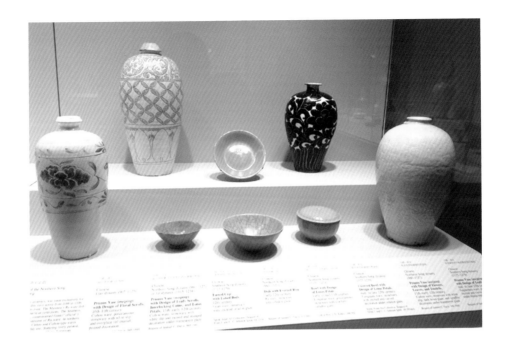

美國密蘇里州的聖路易博物館瓷器展
最中間那盤子就是汝窯

國家圖書館出版品預行編目資料

當醫生愛上了古玩／鄭博章著. —初版.—臺中
市：白象文化，2021.11
　　面；　公分
ISBN 978-986-97646-1-2（平裝）

1. 古玩　2. 蒐藏品　3. 藝術欣賞
999.1　　　　　　　　　　　110016458

當醫生愛上了古玩

作　　者　鄭博章

發 行 人　江文濱

出　　版　心創世界國際有限公司

　　　　　83348高雄市鳥松區竹安路72號

　　　　　電話：（07）7311-878

　　　　　傳真：（07）7311-878

設計編印　白象文化事業有限公司

　　　　　專案主編：林榮威　　經紀人：徐錦淳

經銷代理　白象文化事業有限公司

　　　　　412台中市大里區科技路1號8樓之2（台中軟體園區）

　　　　　出版專線：（04）2496-5995　　傳真：（04）2496-9901

　　　　　401台中市東區和平街228巷44號（經銷部）

　　　　　購書專線：（04）2220-8589　　傳真：（04）2220-8505

印　　刷　基盛印刷工場

初版一刷　2021 年 11 月

定　　價　380 元

缺頁或破損請寄回更換

版權歸作者所有，內容權責由作者自負